Kharaktêr

Une collection proposée et dirigée par / A collection concieved and directed by
Willy Cabourdin et Anne Sol.

Photographie de couverture / Cover Photography:
© **Tim Desgraupes** / Uttar Pradesh, Varanasi (Bénarès),
pèlerins hindous se lavant dans le Gange.
© Tim Desgraupes / Uttar Pradesh, Varanasi (Benares),
Hindu pilgrims bathing in the Gange.

Photogravure / Photoengraving:
Olivia Gobin, Po Sim Sambath et le Groupe Horizon.
Traduction / Translation: Olivia Gobin.

N° d'éditeur: 325
ISBN : 2-87939-307-8
Dépôt légal : avril 2006
Imprimé en France par le Groupe Horizon /
Printed in France by Horizon Group.

© ÉDITIONS TERRAIL, une marque d'ÉDIGROUP, membre de
la SN des éditions Vilo, Paris, 2006 – 25, rue Ginoux, 75015 Paris.

TERRAIL

INDIA

IN DE

Kharaktêr

REMERCIEMENTS **ACKNOWLEDGMENTS**

Nous tenons à remercier les photographes participant à cet ouvrage, dont la disponibilité, l'ouverture d'esprit et l'enthousiasme nous ont particulièrement touchés ; les intermédiaires qui ont fait passer notre appel à contribution et nous ont ainsi aidés à réaliser de belles rencontres ; ainsi que tous les photographes qui nous ont soumis leur travail, mais qui n'ont malheureusement pas été retenus ; l'équipe PAO de l'imprimerie Horizon pour sa patience à toute épreuve ; Anne Zweibaum et Christine Marchandise pour leur confiance ; et aussi, Philippe Andrade, Olivia Gobin, Aurélien Moline, Stephen di Renza, Po Sim Sambath, John Tittensor, Alain Zweibaum et toute l'équipe Vilo.

We would like to thank all the photographers who took part in this work, for their enthusiasm, availability, open-mindedness, those who have helped us to meet wonderful people, the Horizon printing team for their patience; Anne Zweibaum and Christine Marchandise for their confidence; and also Philippe Andrade, Olivia Gobin, Aurélien Moline, Stephen di Renza, Po Sim Sambath, John Tittensor, Alain Zweibaum and the Vilo staff.

INDE / INDIA

« S'il est un lieu de la terre où aient place tous les rêves des vivants, depuis les premiers jours où l'homme commença les songes de l'existence - c'est l'Inde. »
Romain Rolland.

L'Himalaya au sommet, New Delhi en capitale, une longue pensée pour Vishnu, la course du Gange jusqu'à Bénarès, des pèlerins sur les ghâts, une offrande d'œillets, des grappes de jasmin dans les cheveux, les saris des femmes, du khôl sous leurs yeux, de la cendre sur les sadhus, des turbans orange et des lotus, Bouddha sous un arbre, des banyans et des forêts, un livre de la jungle, des tigres au Bengale, des cobras sous le charme, des yeux extasiés, la fumée des encens, des temples et des rats, de la misère et des Maharadjas, des moines en prière et des mains tendues, Bollywood et la Kumba Mela, un milliard d'Indiens, la foule dans les rues, un rickshaw abject et un Bejaj en panne, le klaxon des Ambassadors, des perroquets devins, la clameur des vendeurs de tchai, des gourmands et des barfis, des pâtisseries et du riz basmati, du bétel sous la dent... Le tout sur trois millions deux cent quatre-vingt-sept mille cinq cent quatre-vingt-dix kilomètres carrés...

« If there is one place on the face of earth where all the dreams of living men have found a home from the very earliest days when man began the dream of existence, it is India. »
Romain Rolland.

The Himalayas as its summit, New Delhi as its capital, a leisurely thought for Vishnu, up the Gange to Benares, pilgrims on the ghats, a votive offering of carnations, the women's in saris, eyes made up with khol, a cluster of jasmine in their hair, a Saddhu under a layer of ashes, orange turbans and lotus flowers, Buddha beneath a tree, banyans and forests, a jungle book, Bengal tigers, charmed cobras, ecstatic gazes, incense smoke, temples and rats, misery and Maharajas, monks at prayer and outstretched hands, Bollywood and the Kumba Mela, one billion Indians, the crowd in the streets, a wretched rickshaw and a busted Bajaj, horn-blasting Ambassadors, clairvoyant parrots, clamorous chai vendors, gourmets and barfi fudge, pastries and basmati rice, biting into betel nut. All spread over one million two hundred eighty-four thousand two hundred and fourteen square miles.

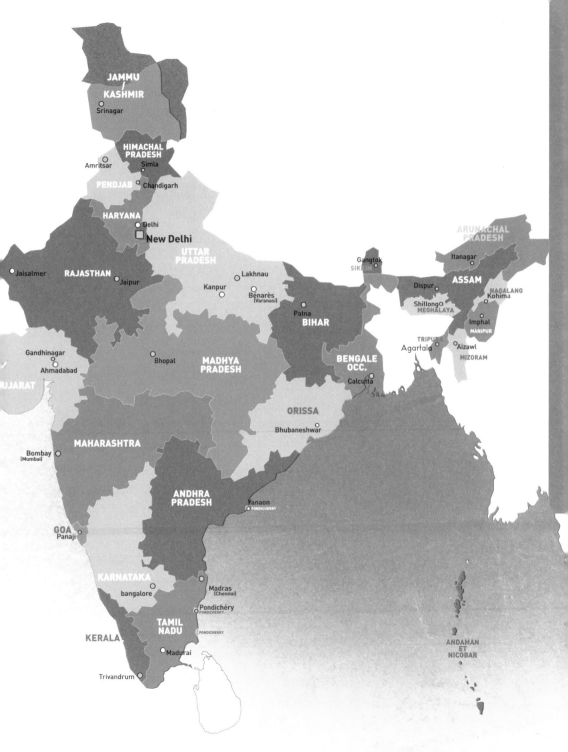

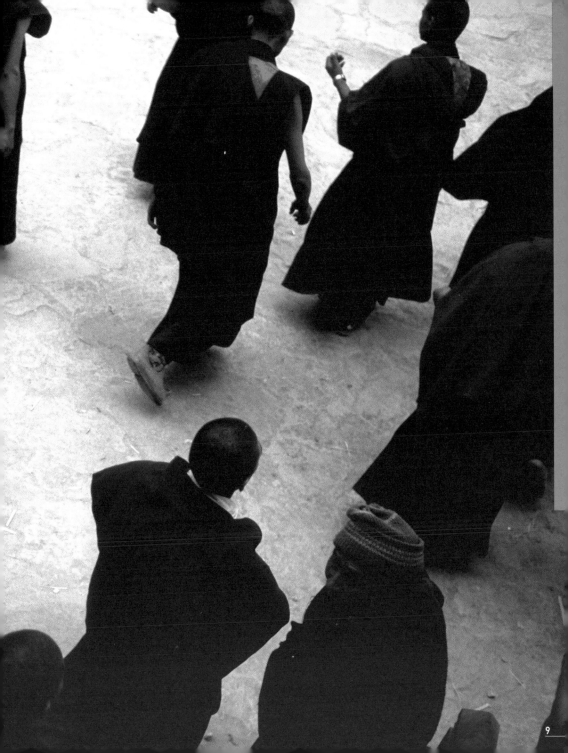

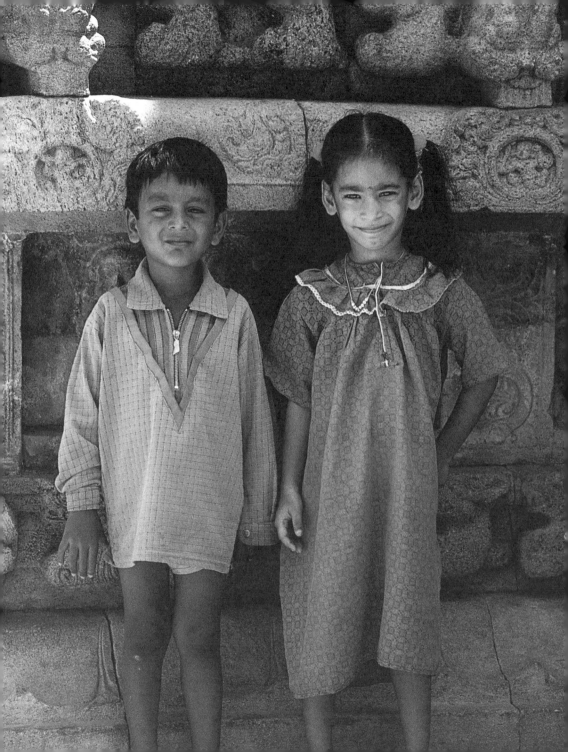

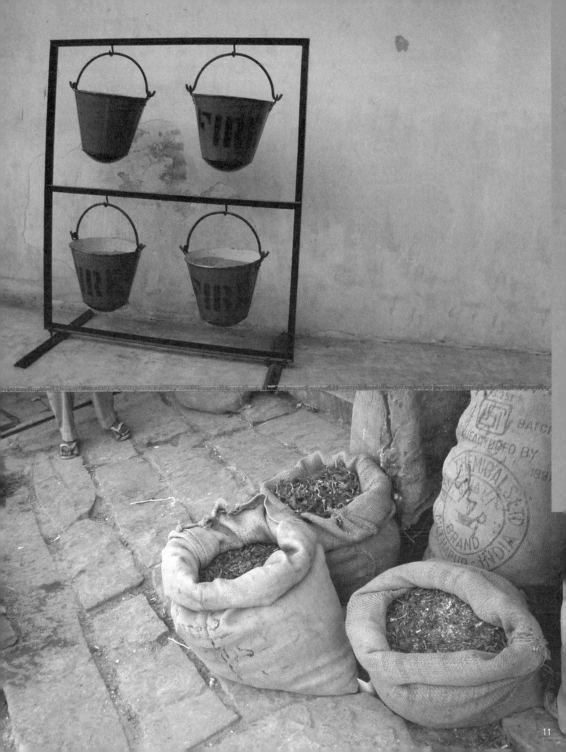

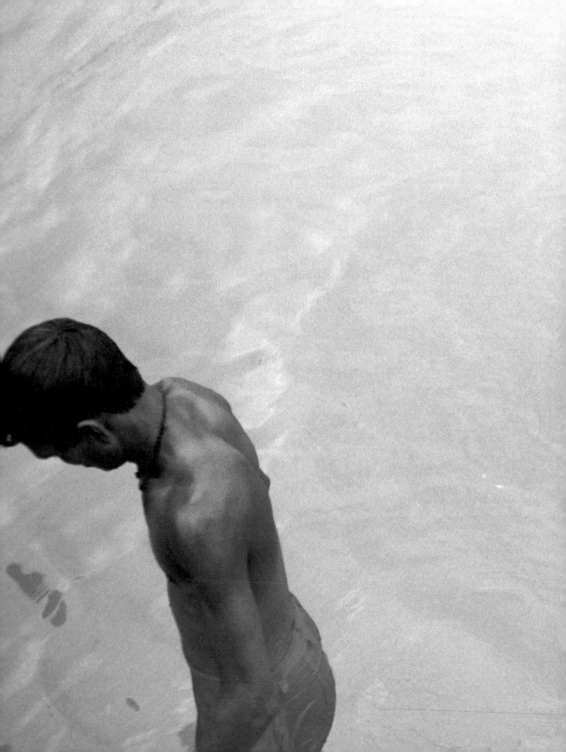

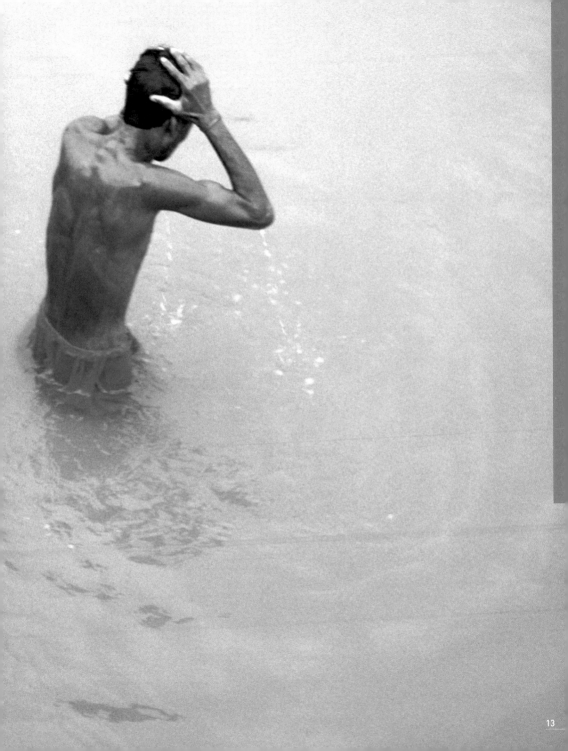

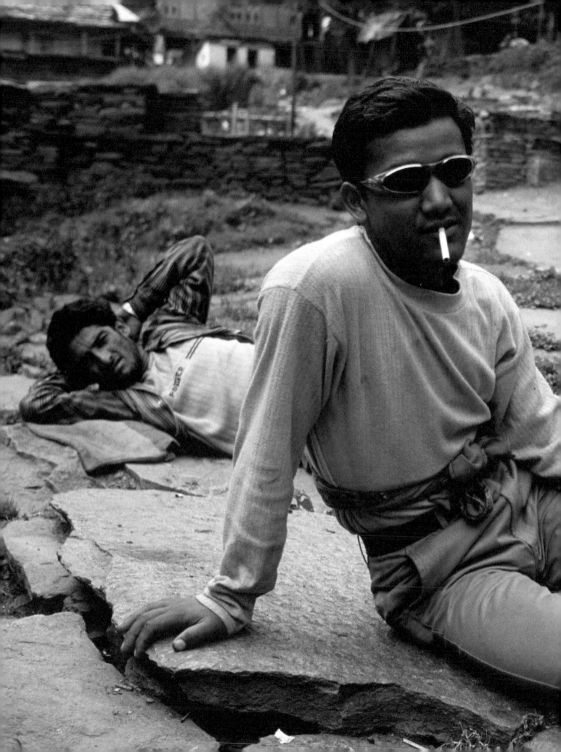

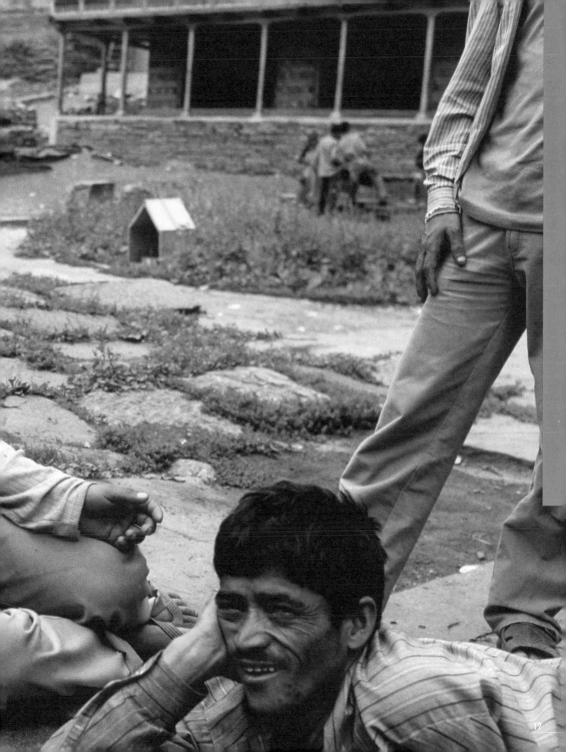

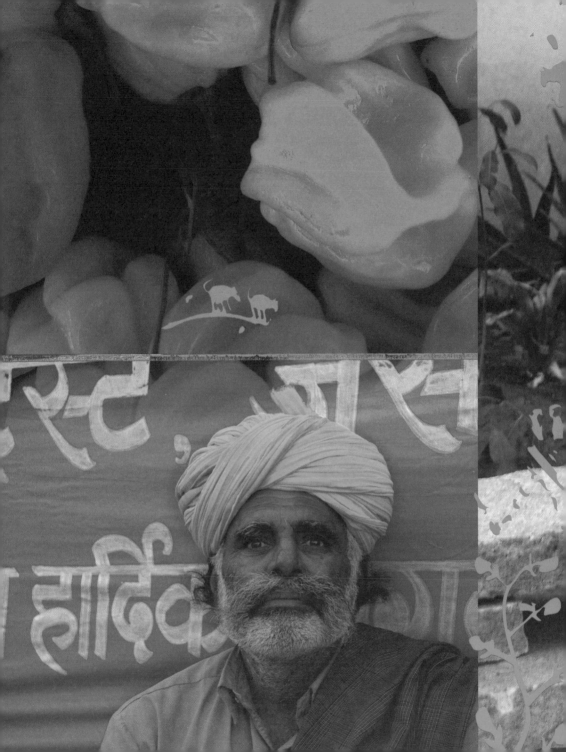

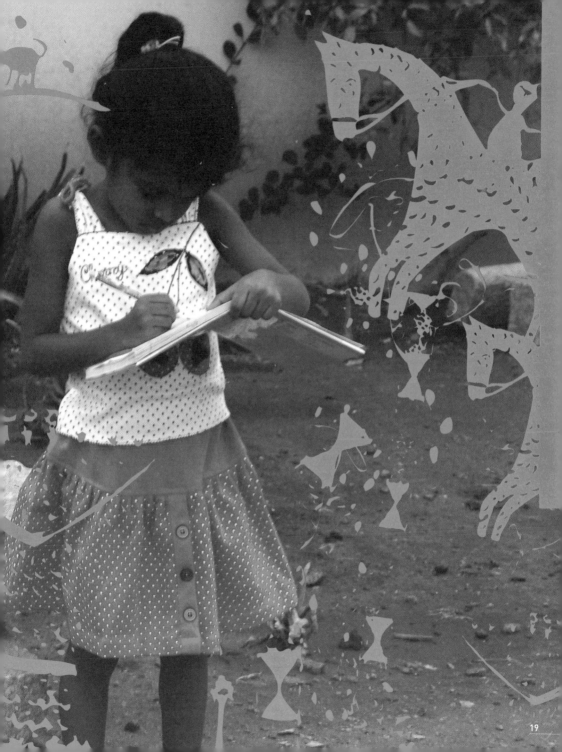

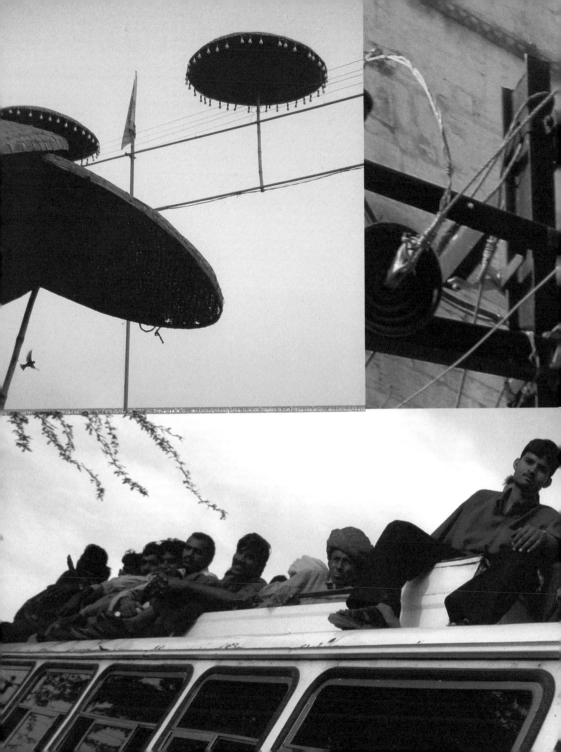

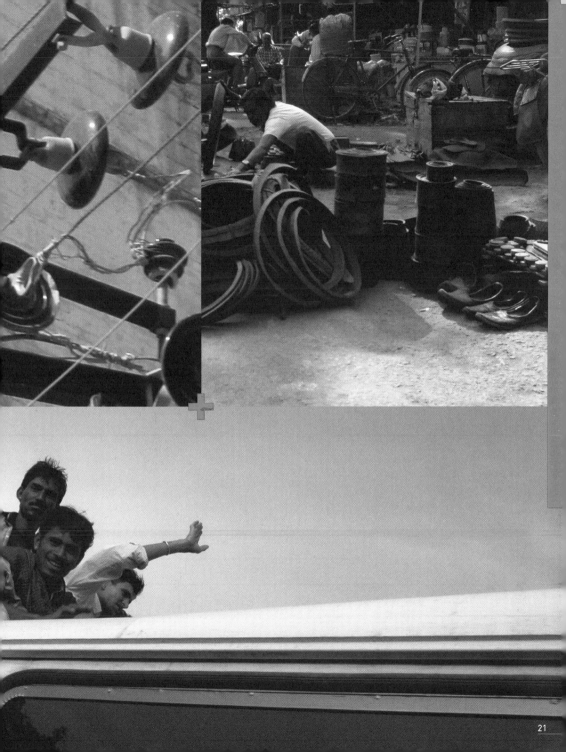

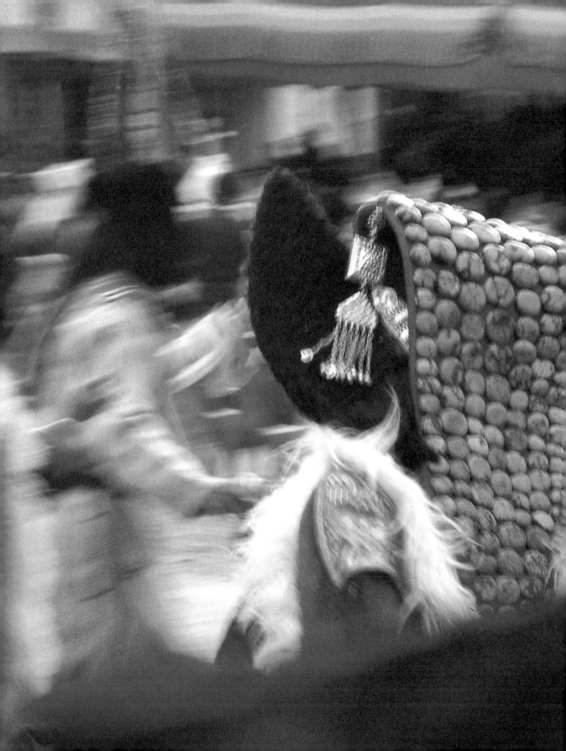

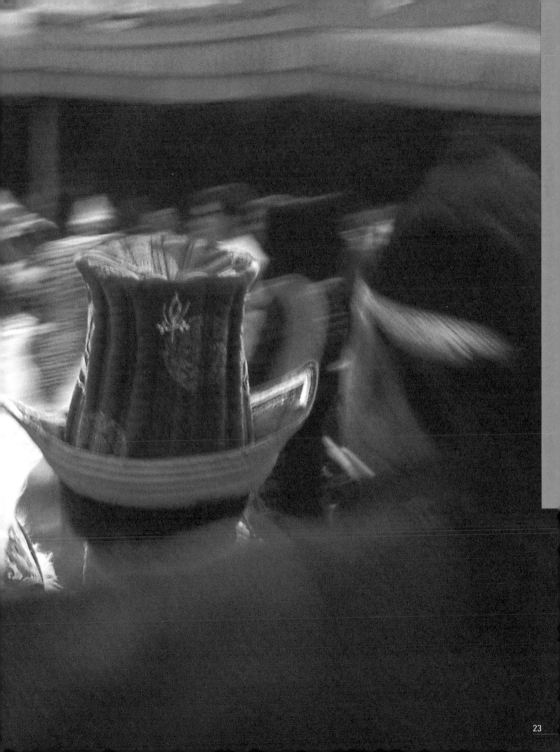

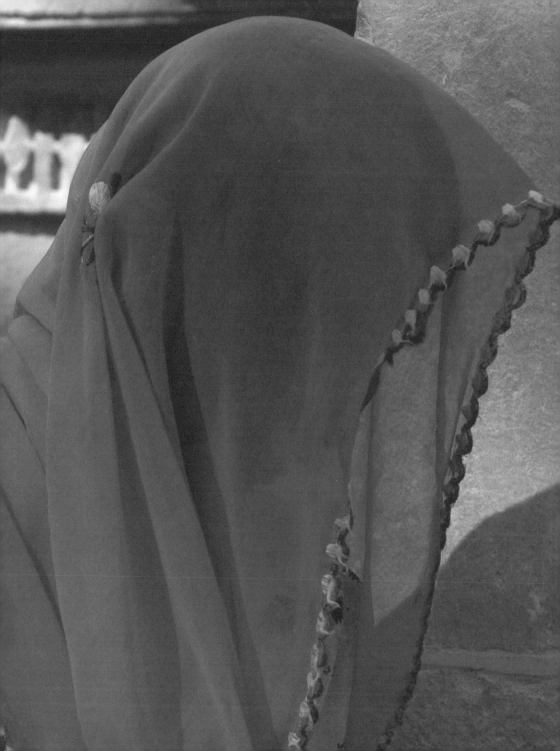

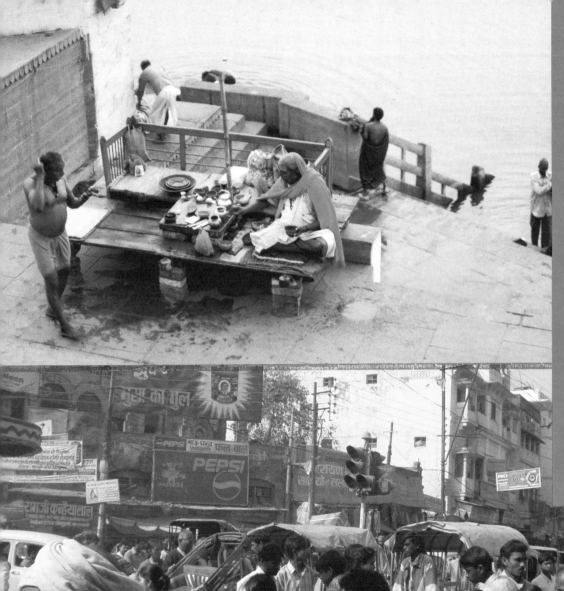

सूचना एवं प्रसारण मंत्रालय, भारत

आप

वजन १४·२ कि.ग्रा

Y AIR MAIL

AR AVION

गई डाक से

डाक से

भारत
INDIA

1

तितली BUTTERFLY

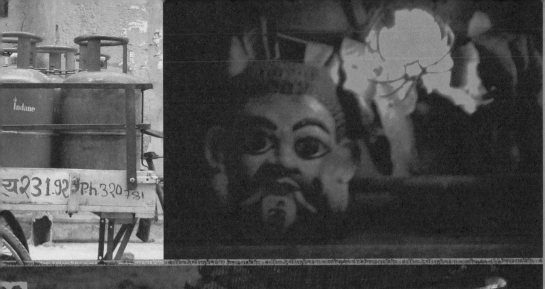

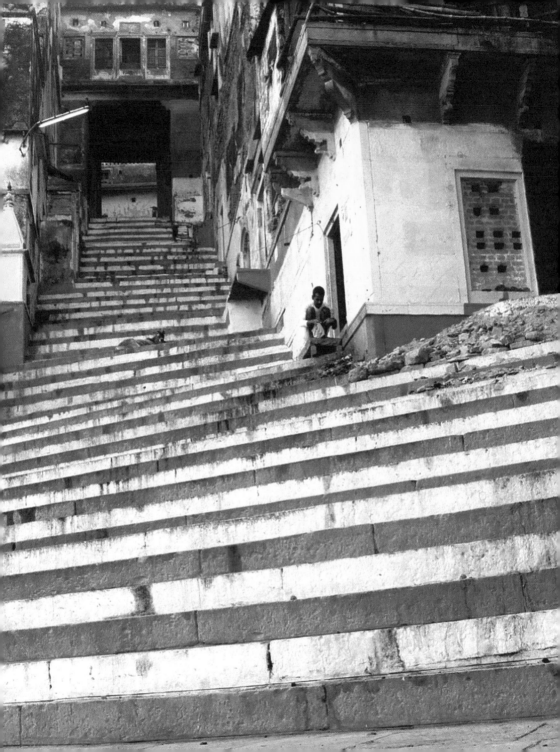

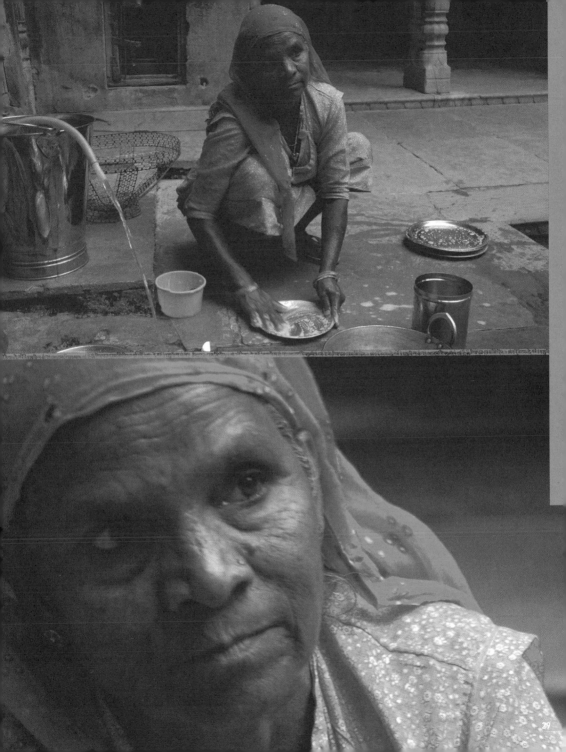

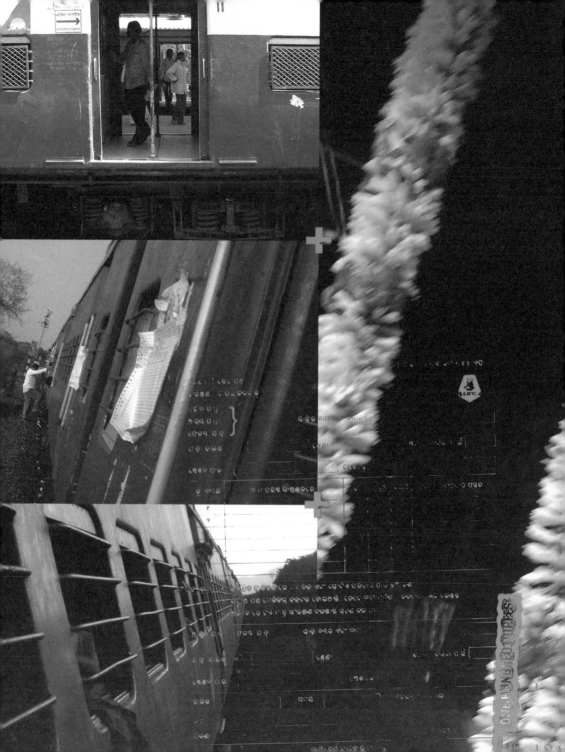

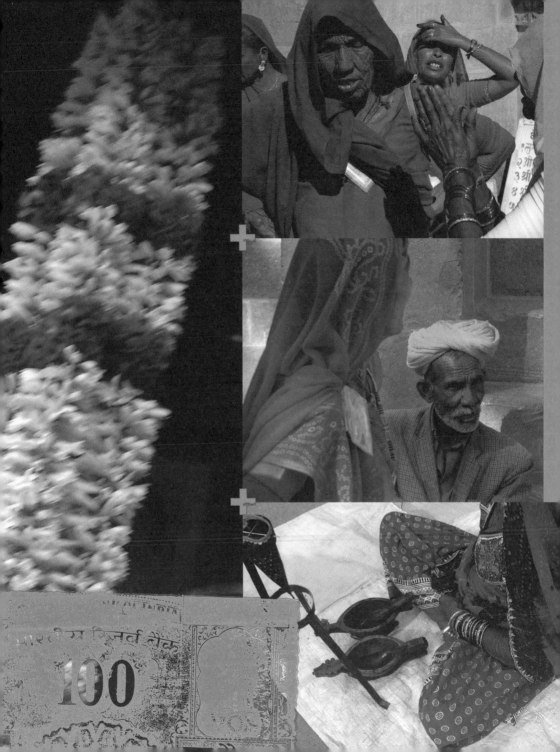

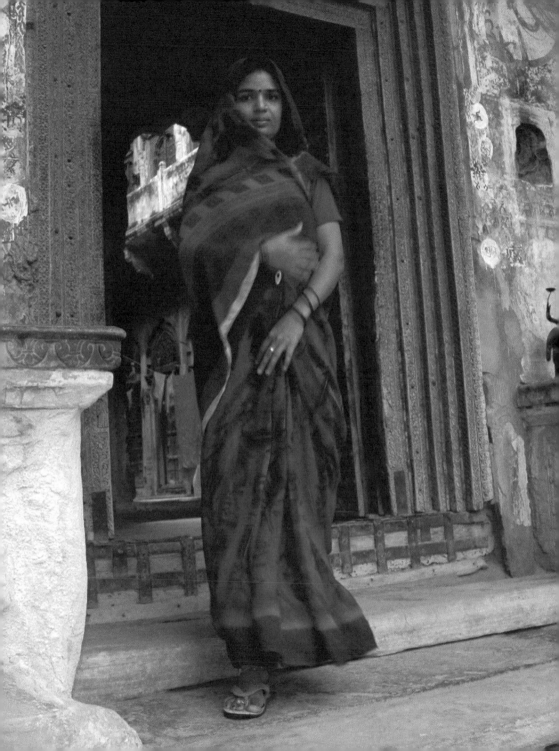

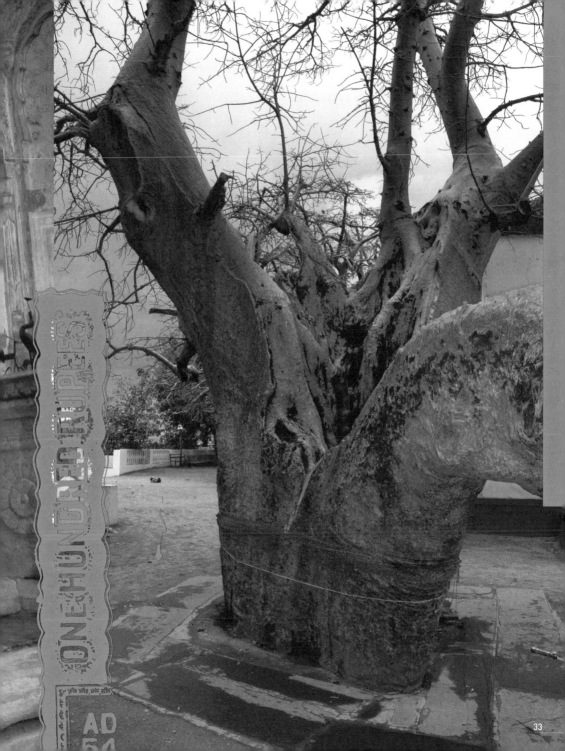

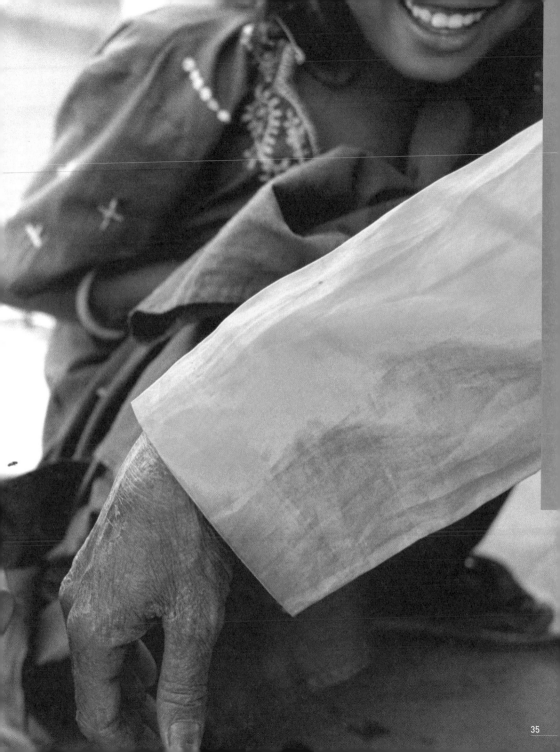

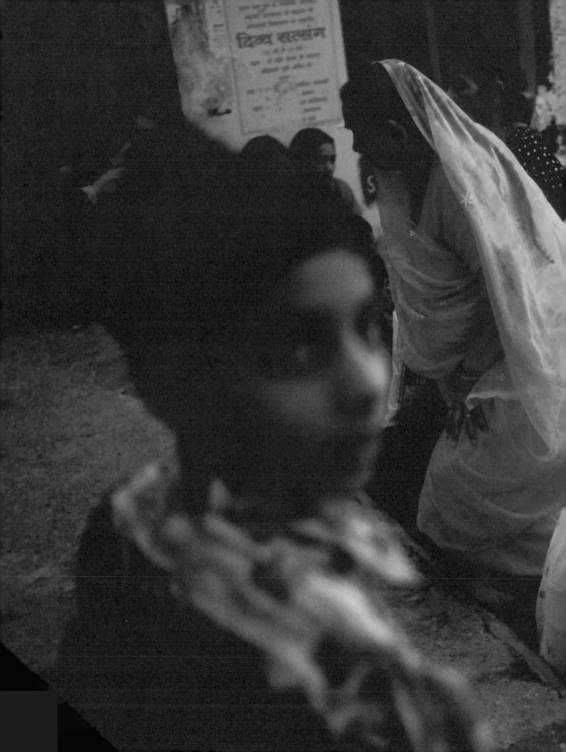

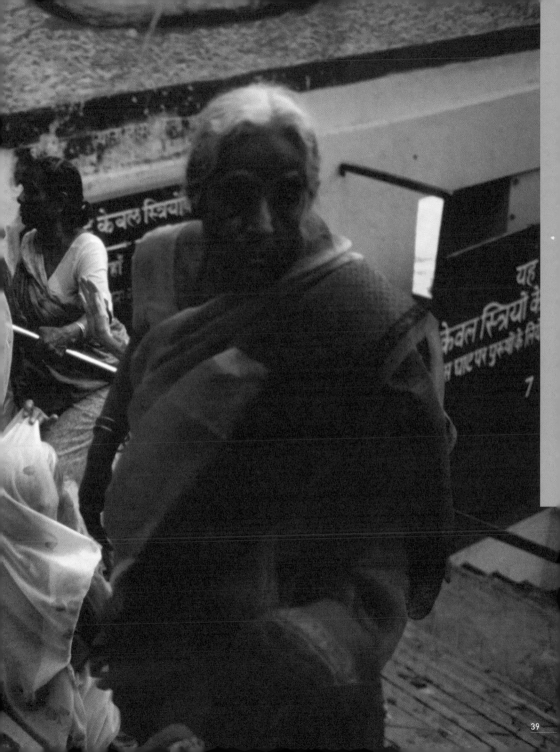

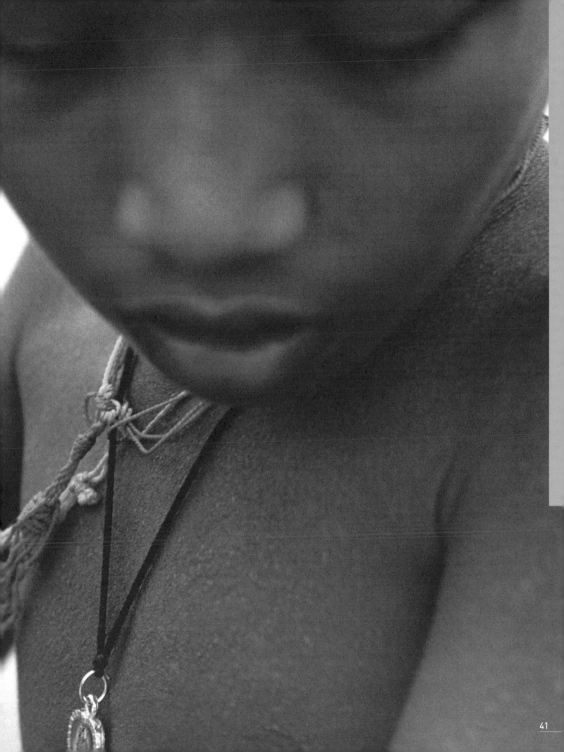

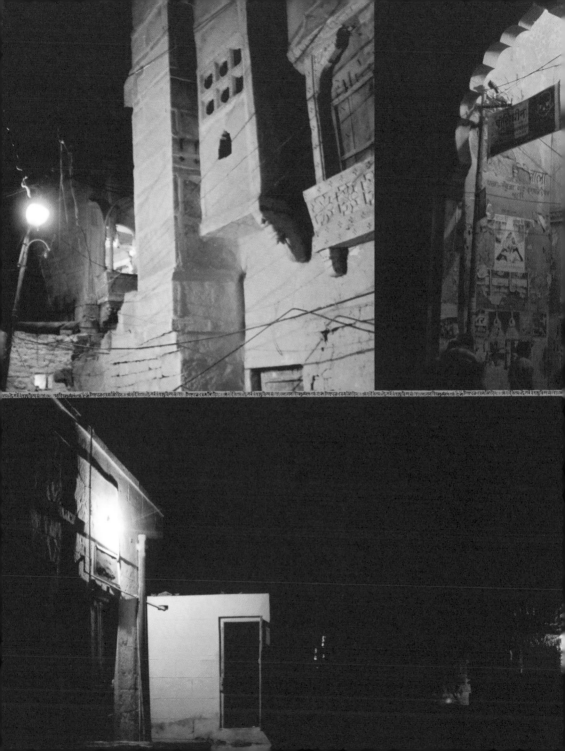

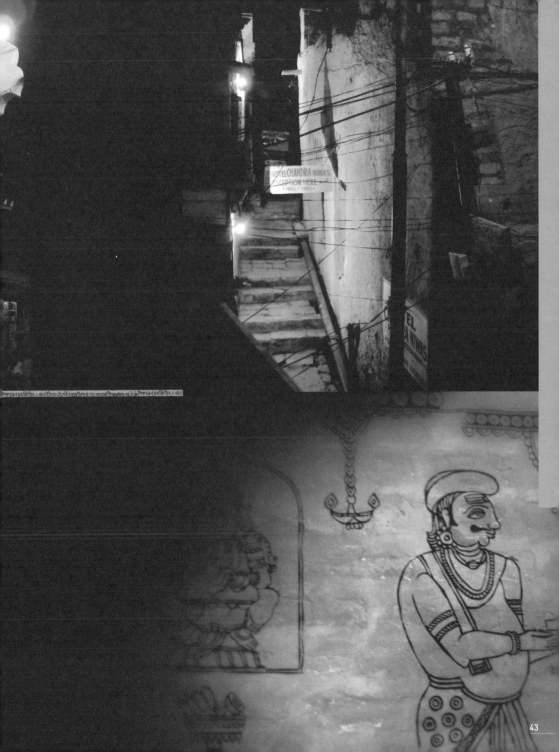

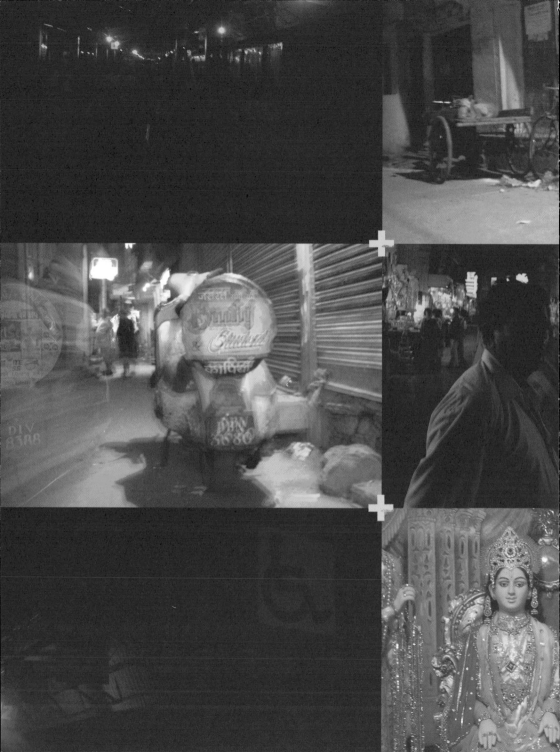

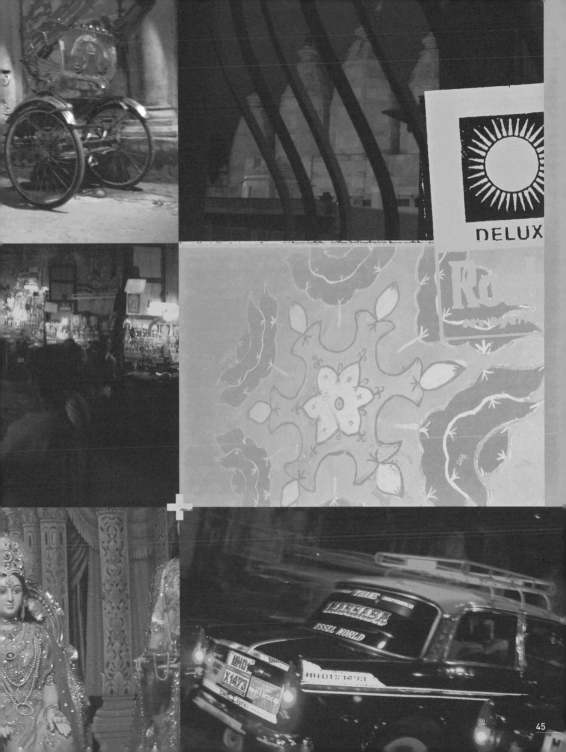

25 BEEDIES

BHARATH SPECIAL BEEDIES 30

BEEDIES OF
SUPERIOR
TOBACCO
AND
EXPERT
WORKMANSHIP

30

B.....I PAI

30

ಉತ್ತಮ
ತಂಬಾಕಿನಿಂದ
ಸುರಿತ
ಕೆಲಸಗಾರರಿಂದ
ತಯಾರಿಸುವ
ಬೀಡಿಗಳು

THE BH........ ...KARKALA S.K.

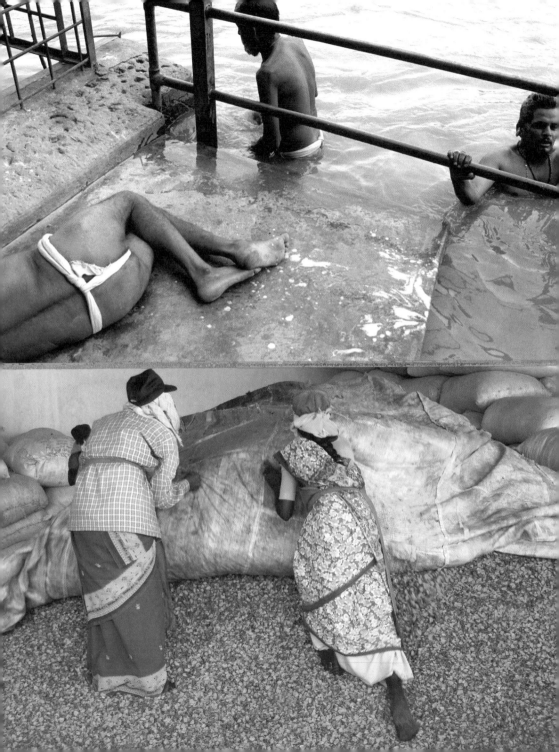

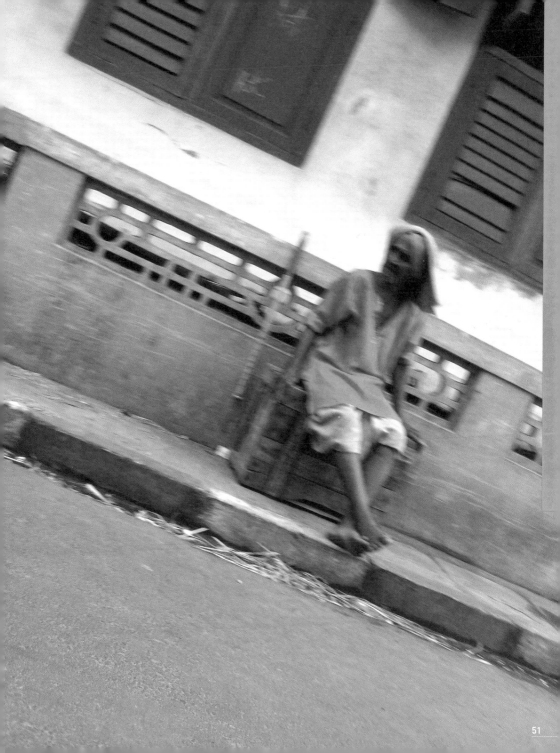

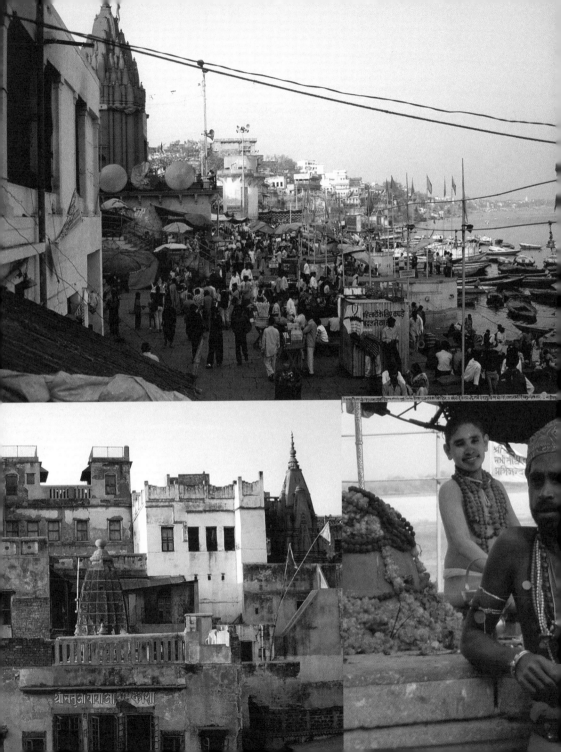

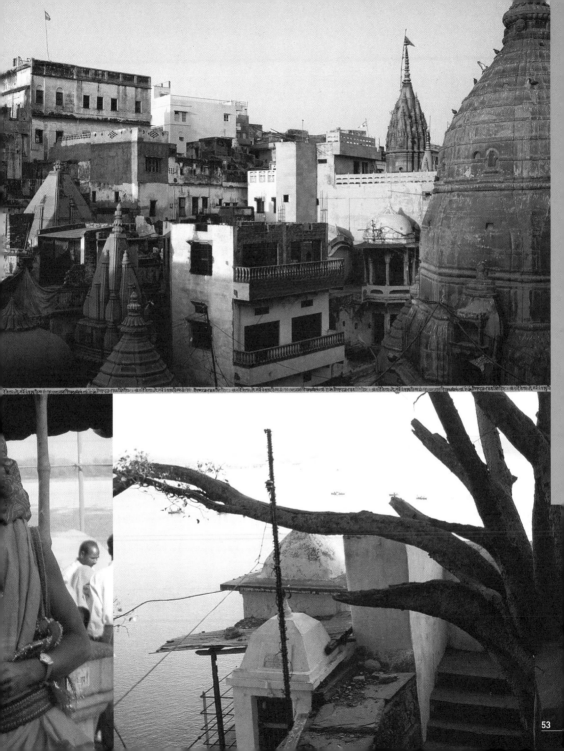

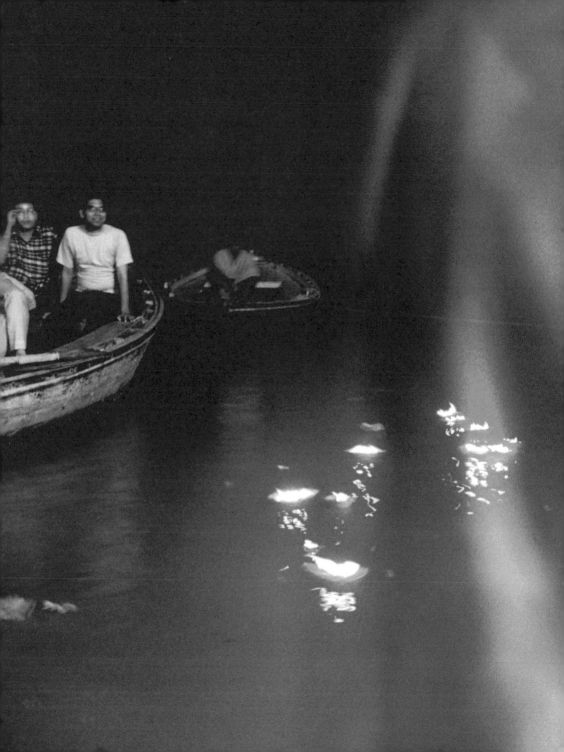

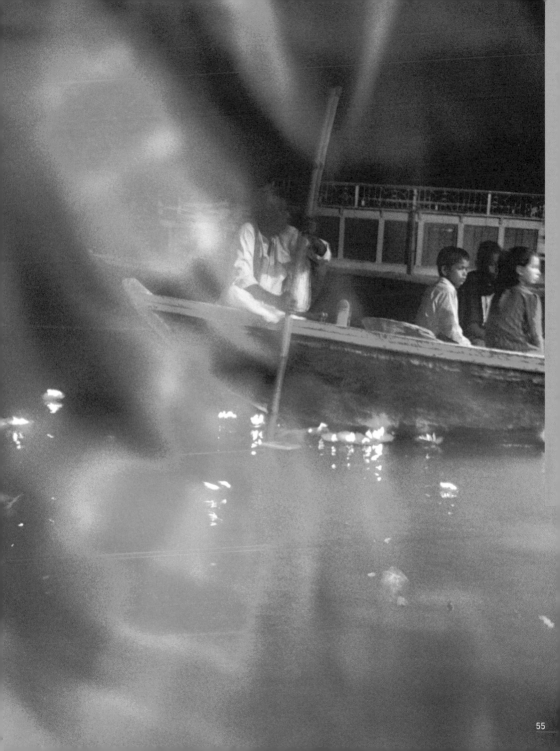

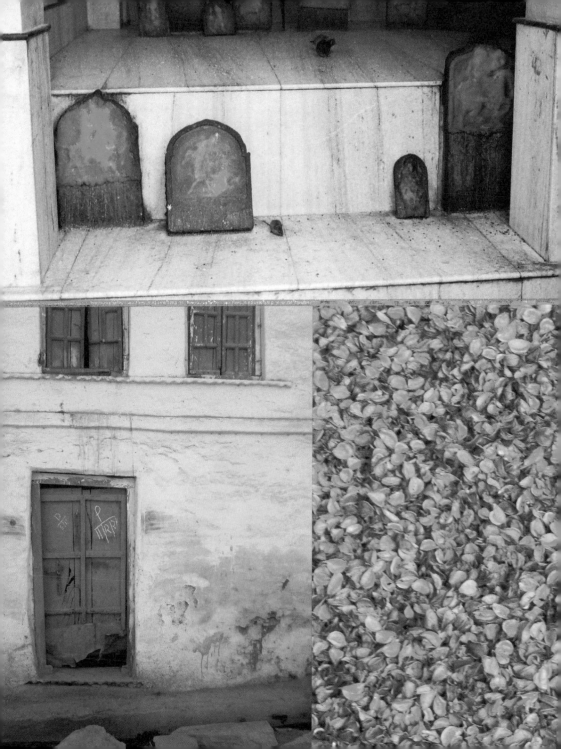

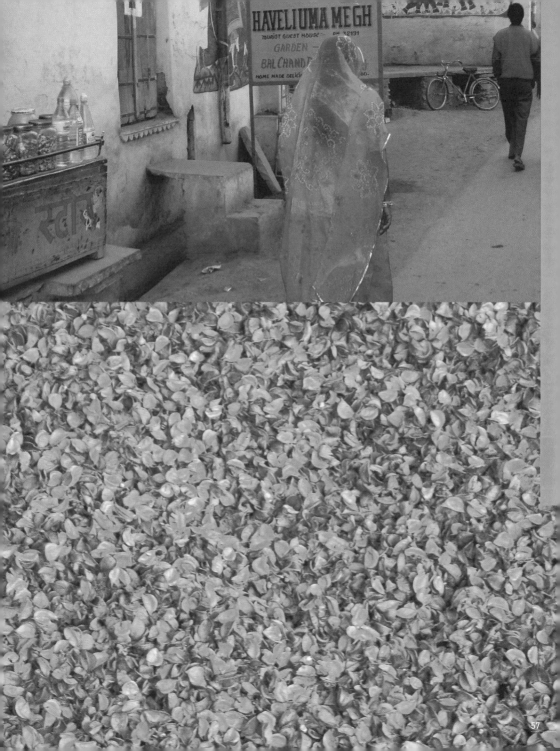

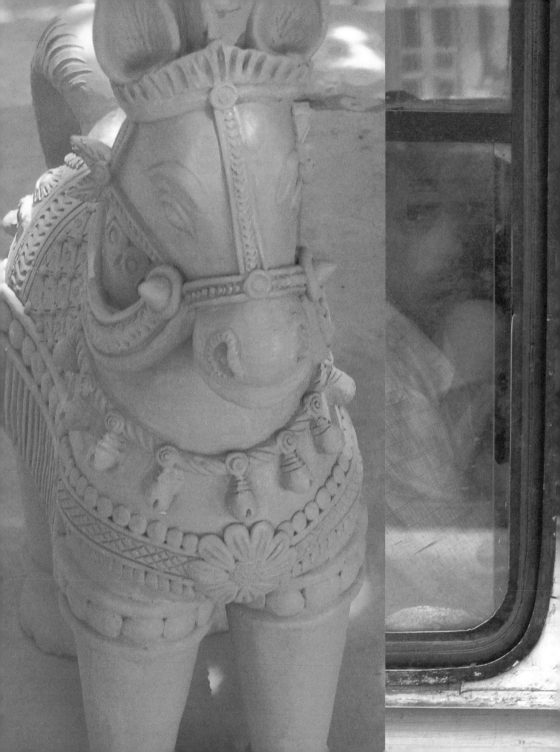

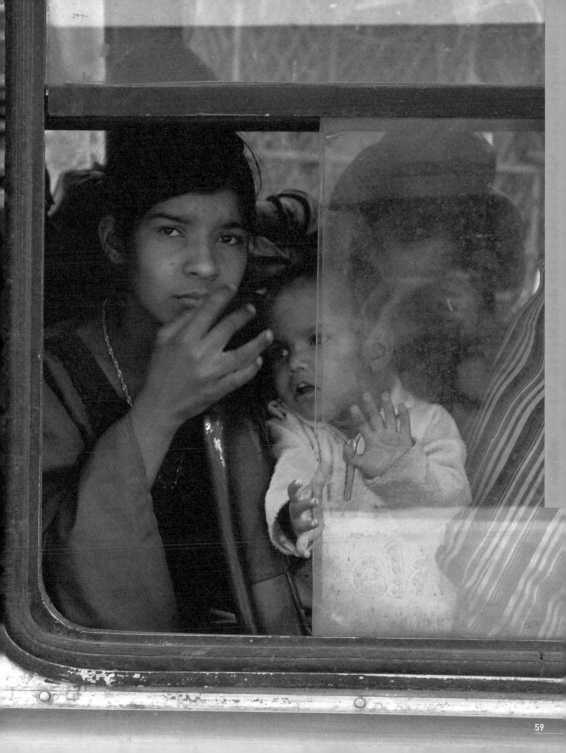

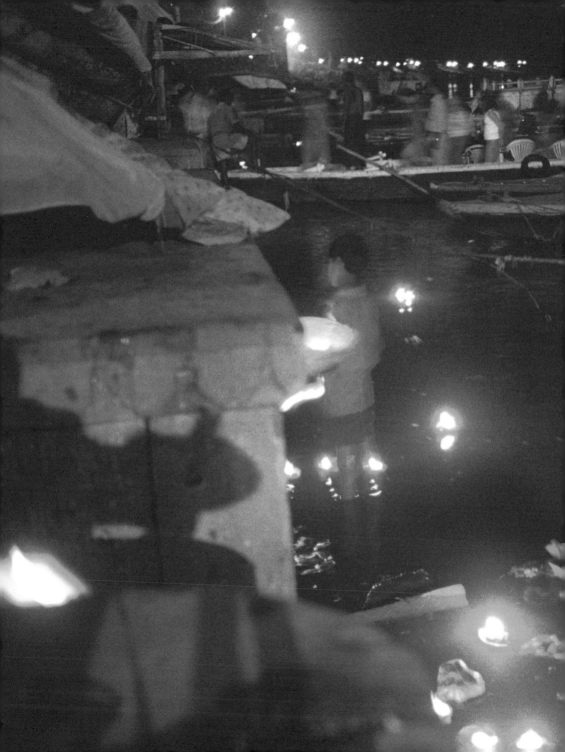

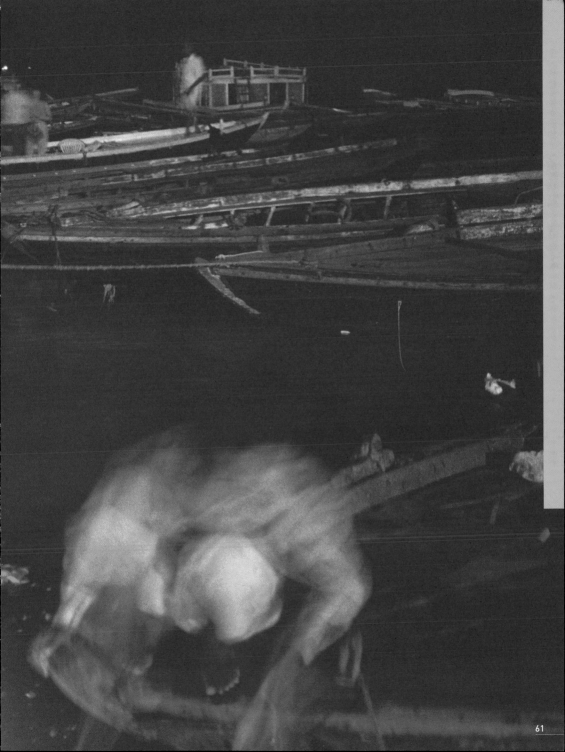

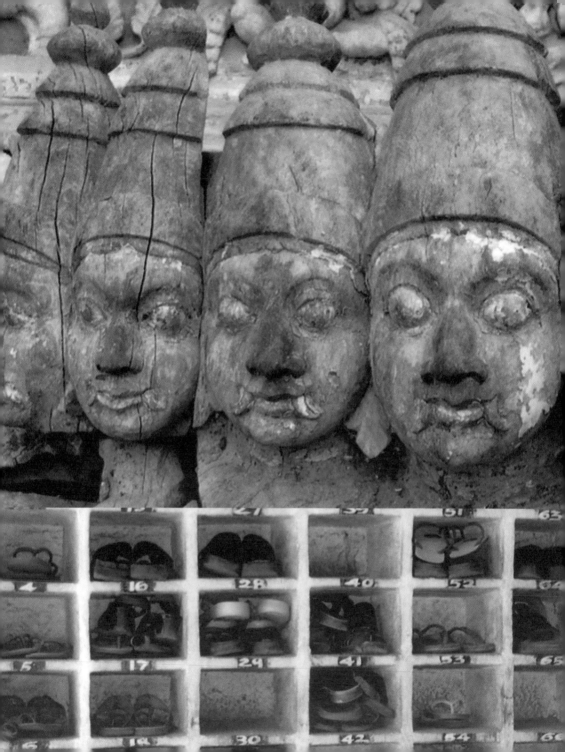

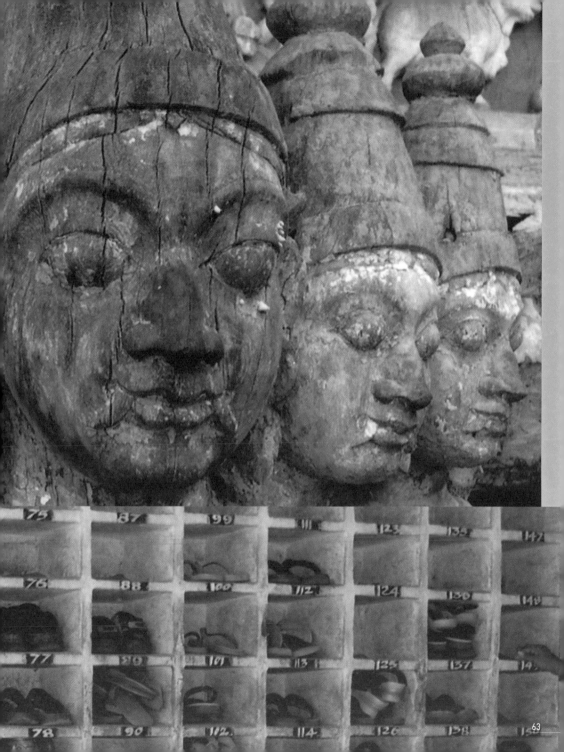

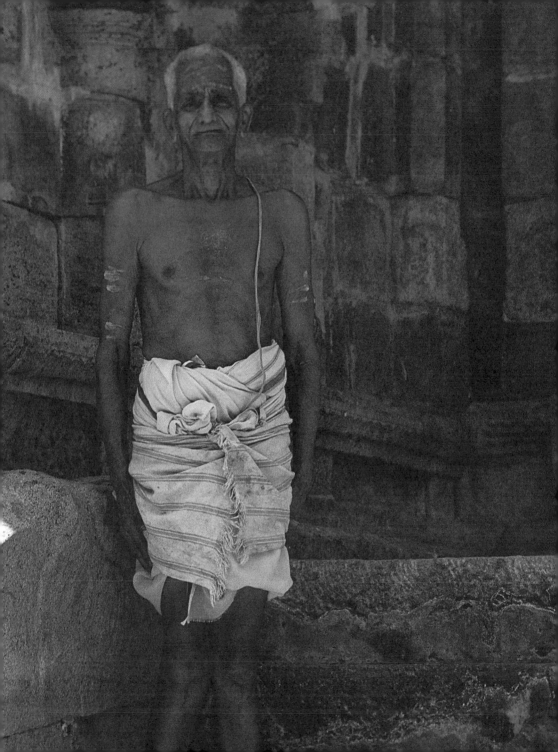

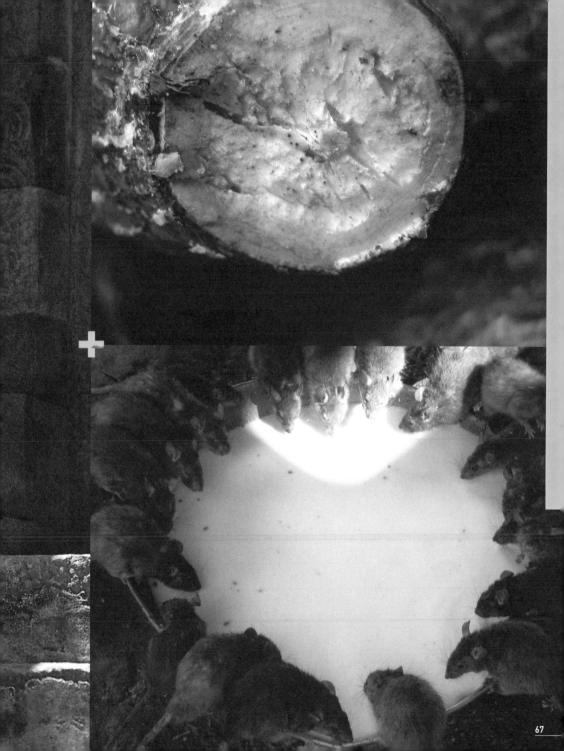

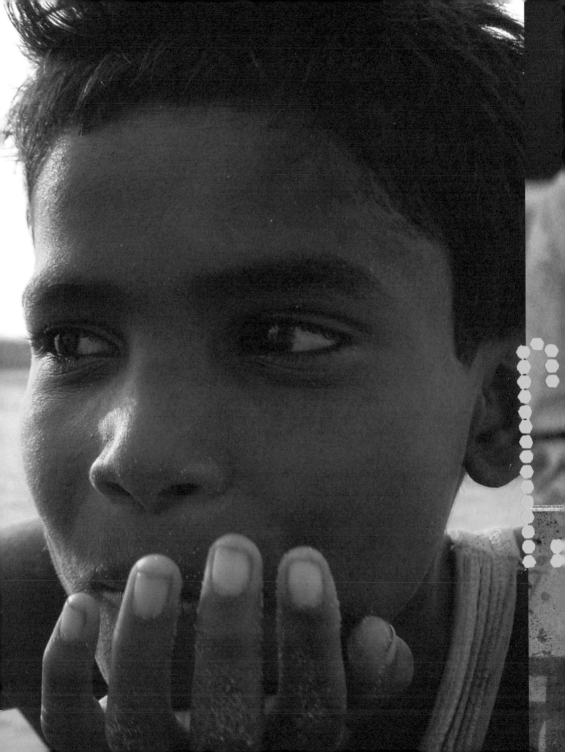

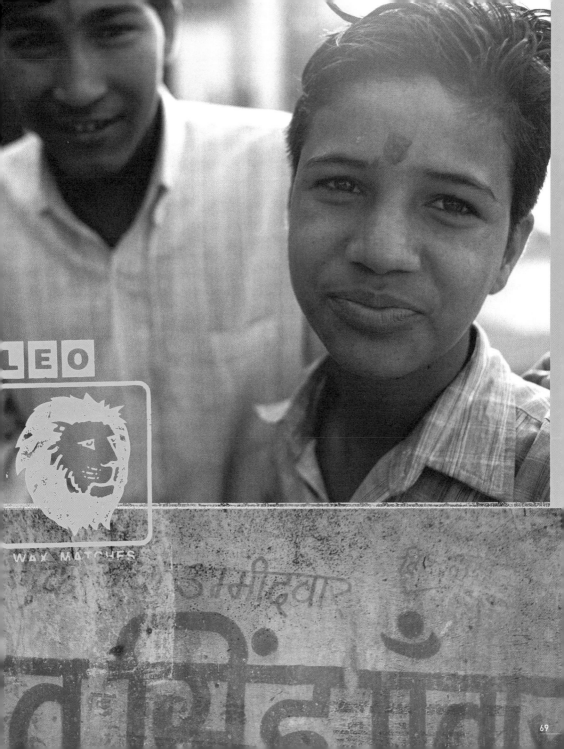

LEO

WAX MATCHES

उम्मीदवार

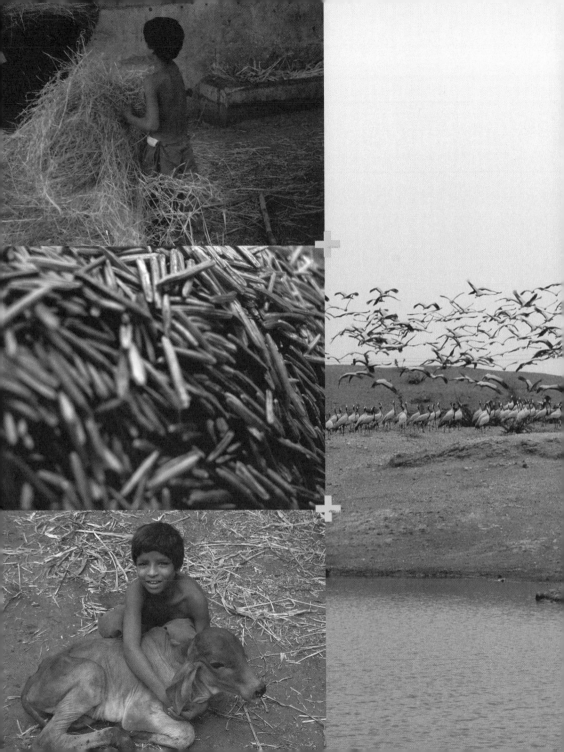

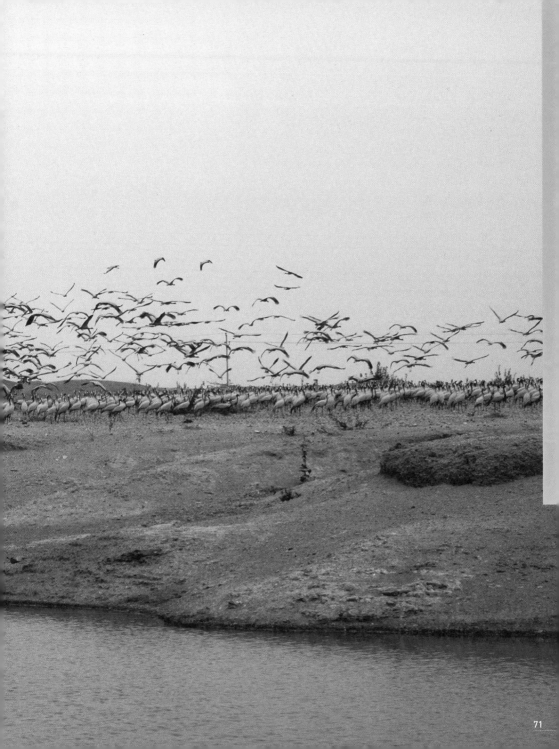

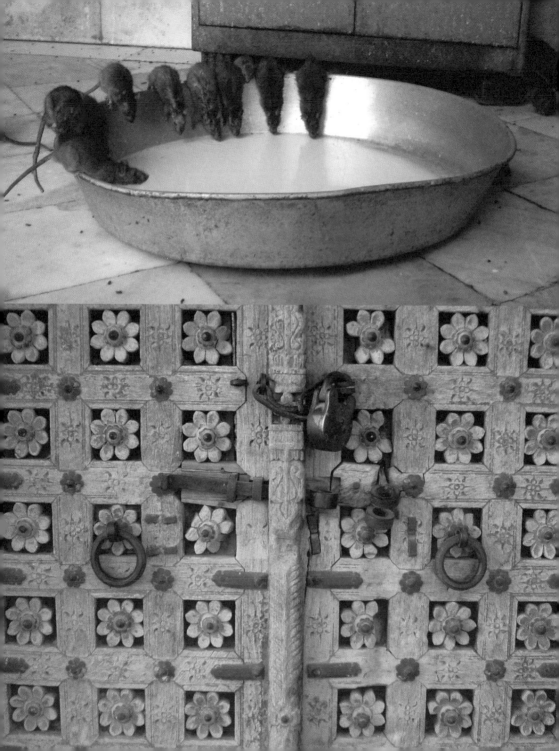

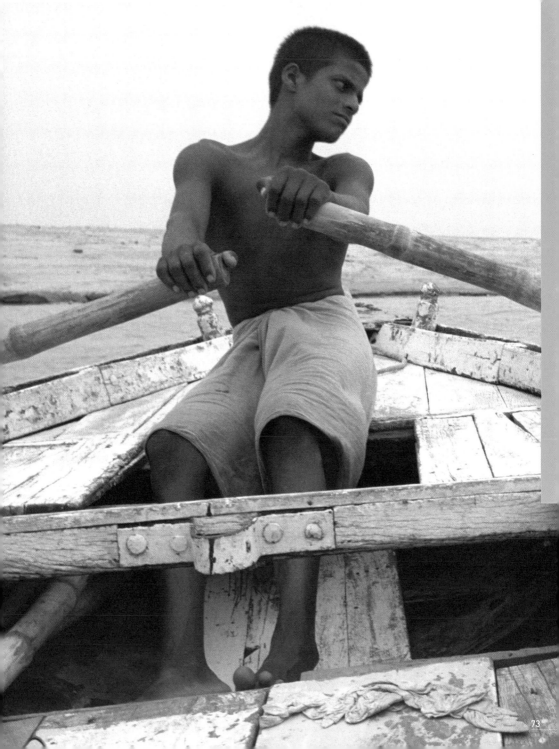

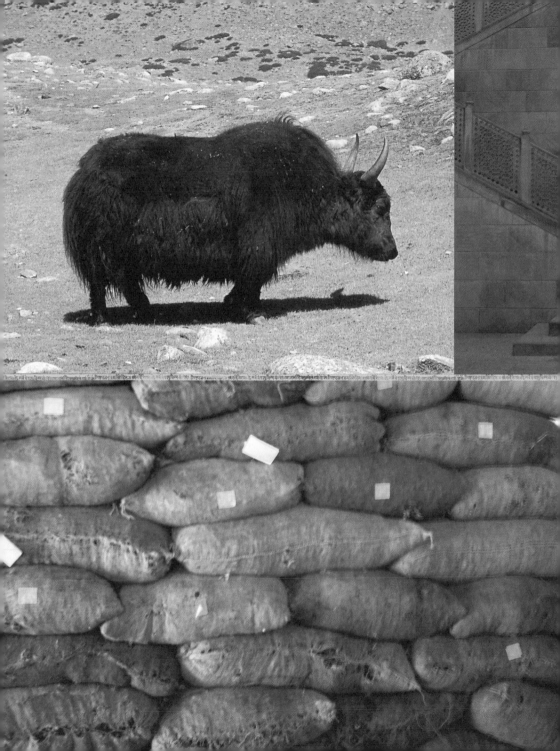

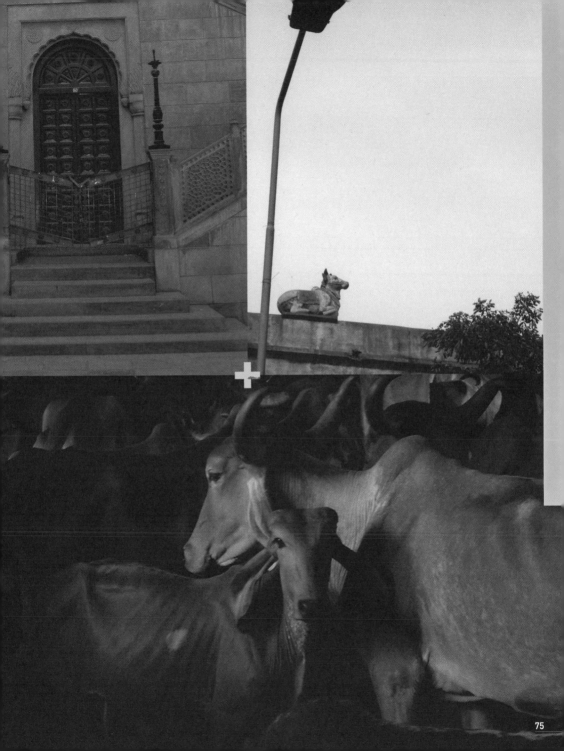

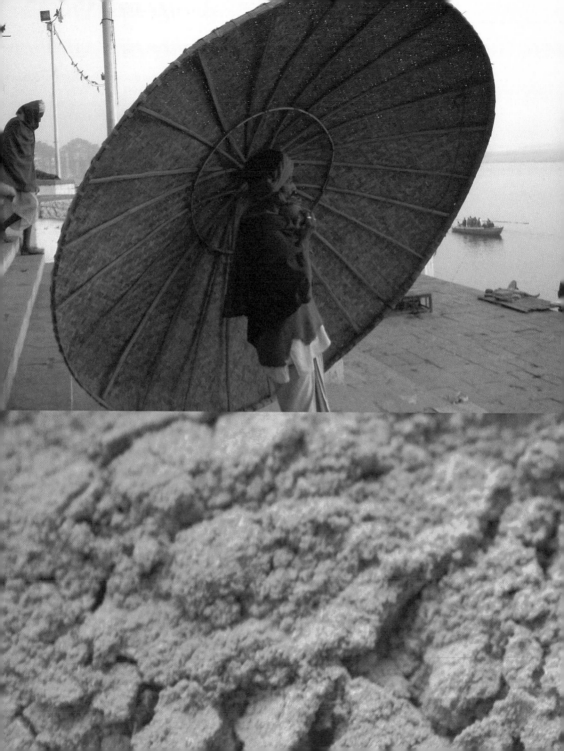

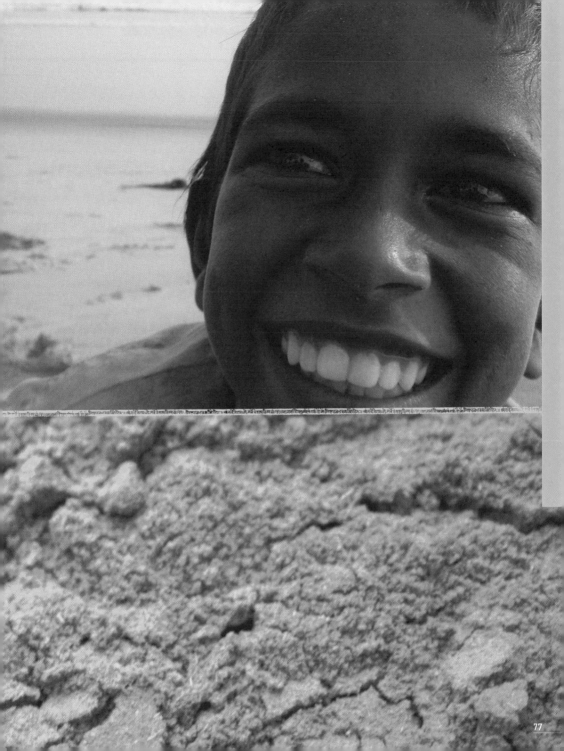

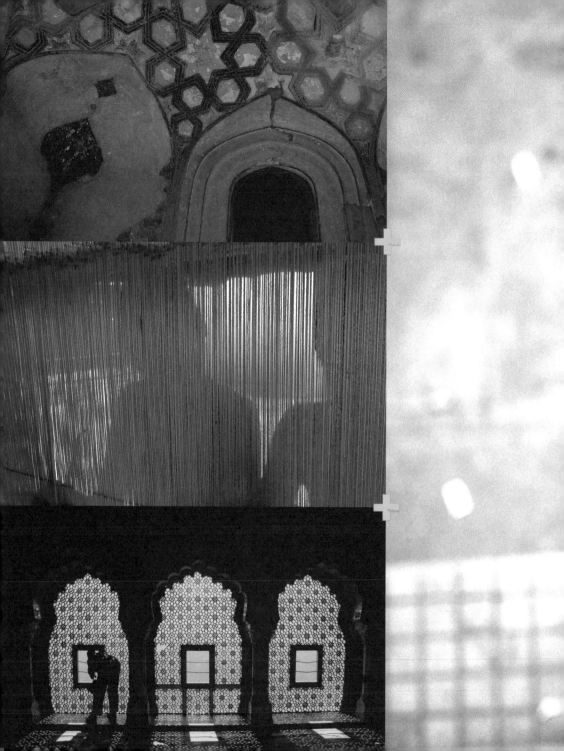

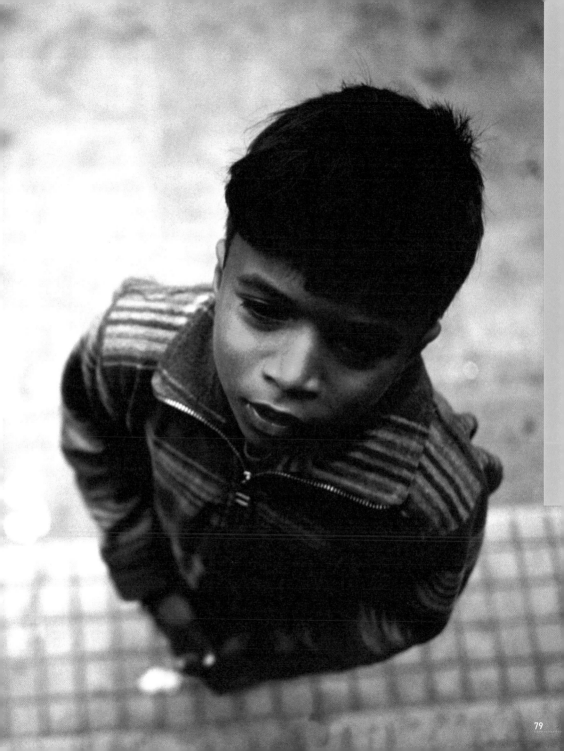

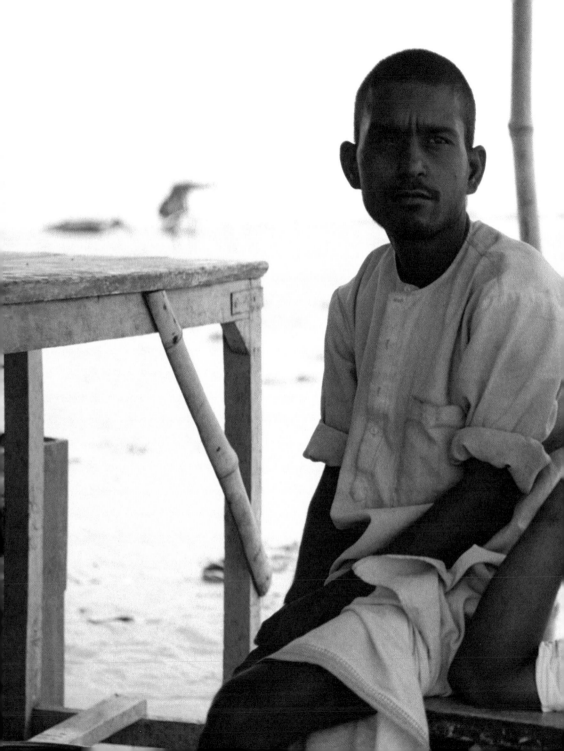

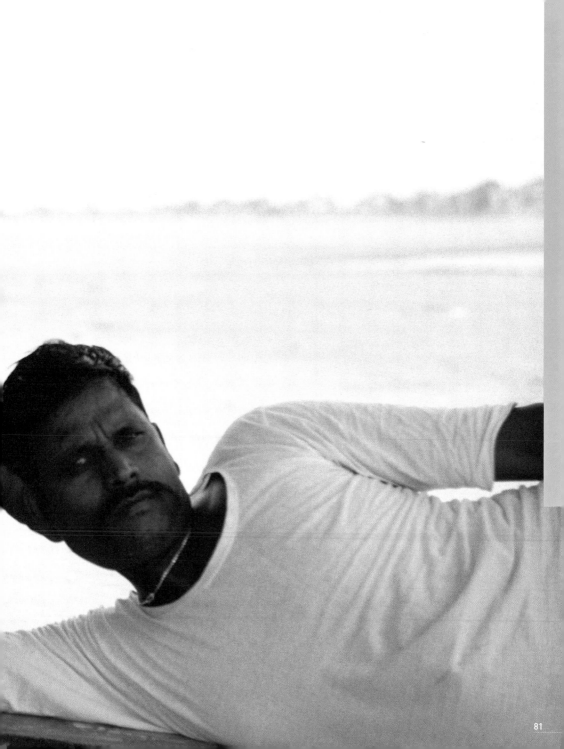

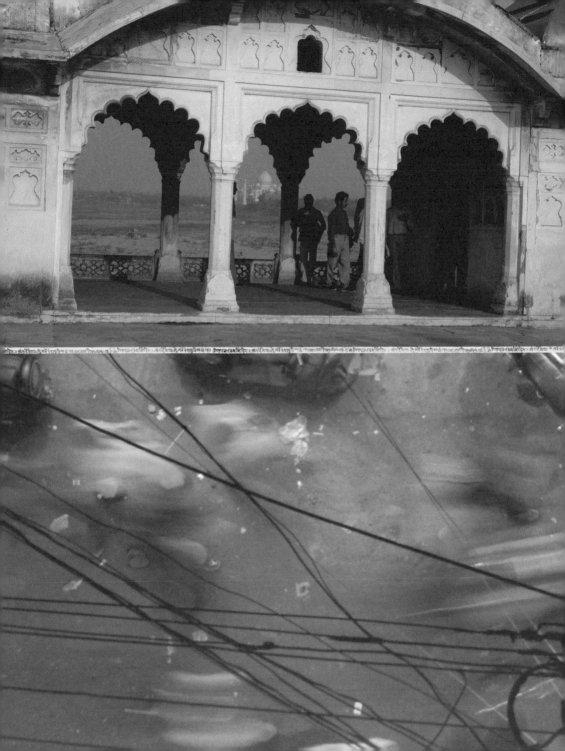

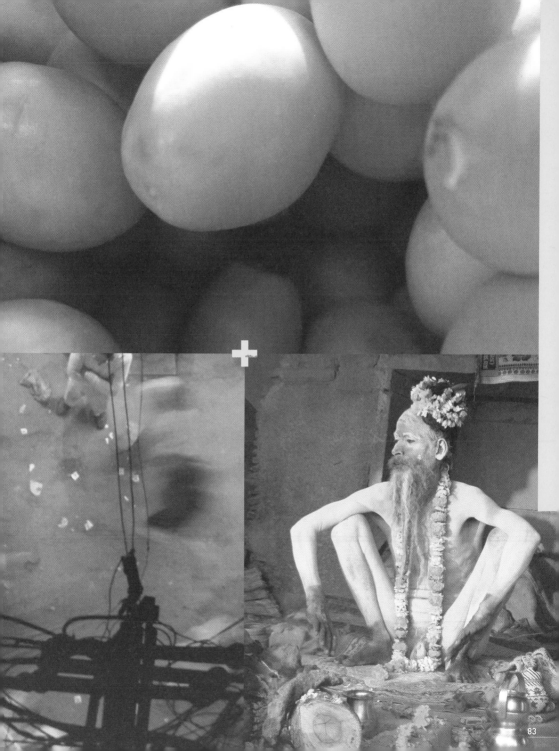

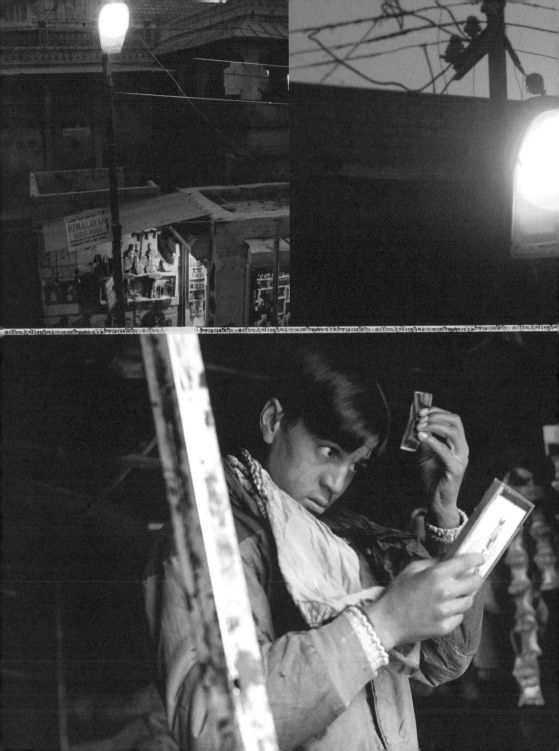

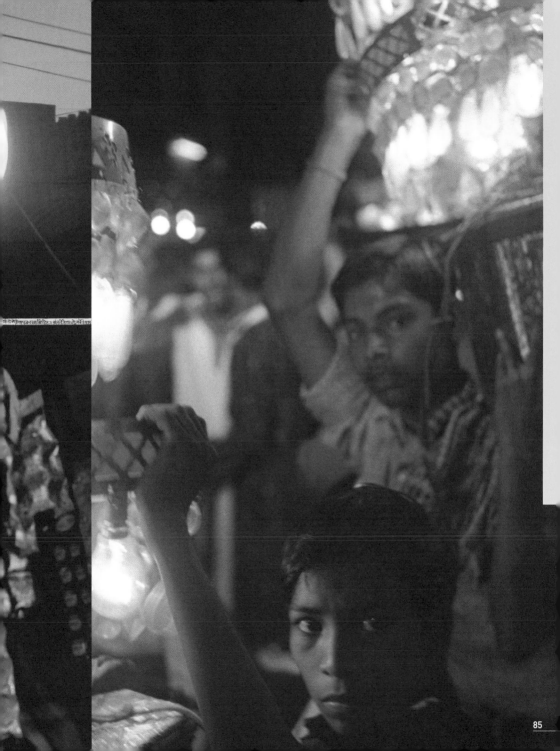

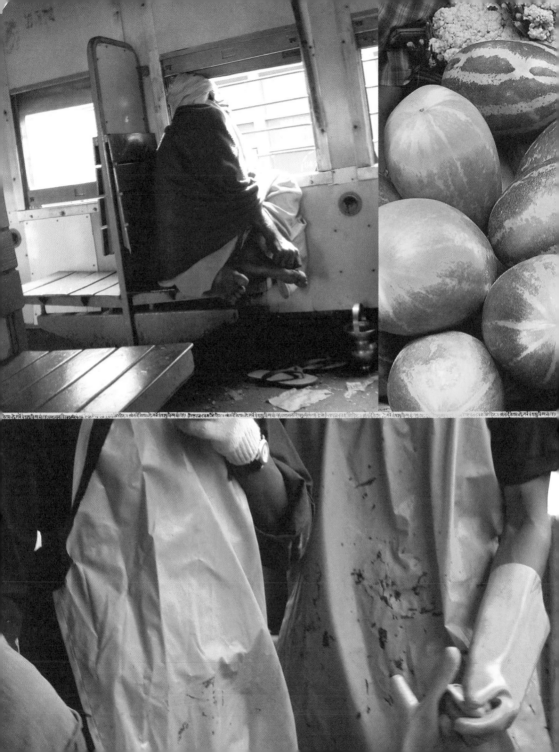

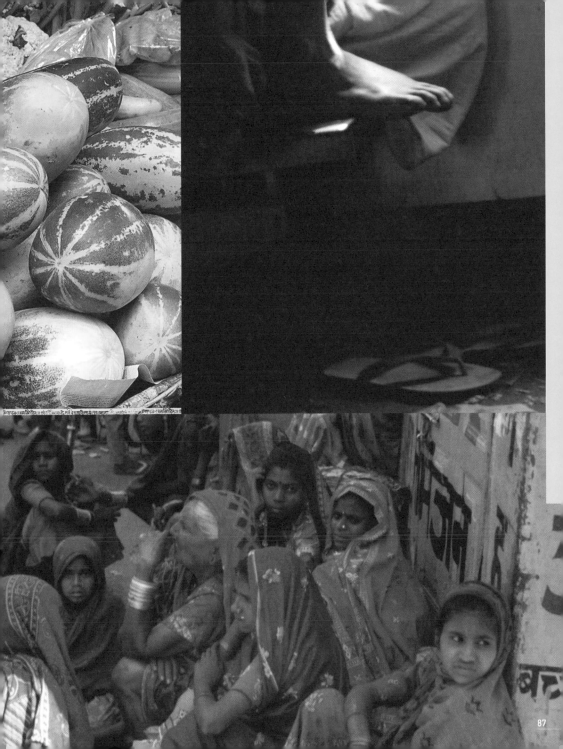

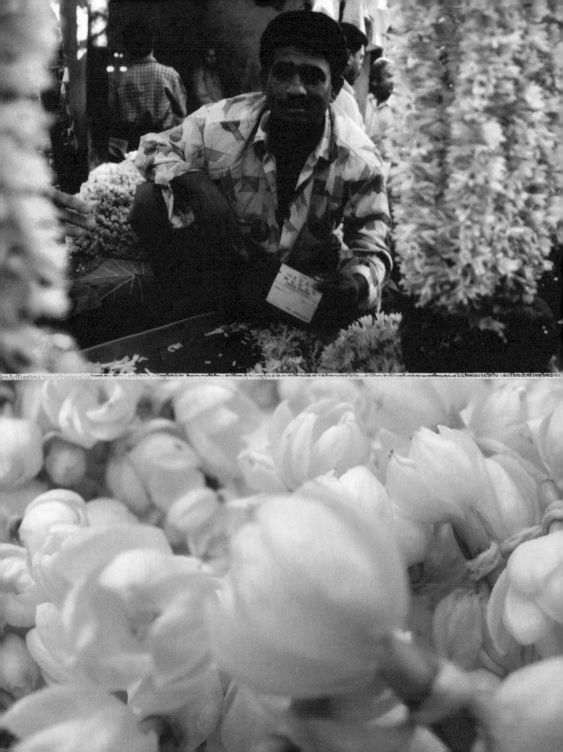

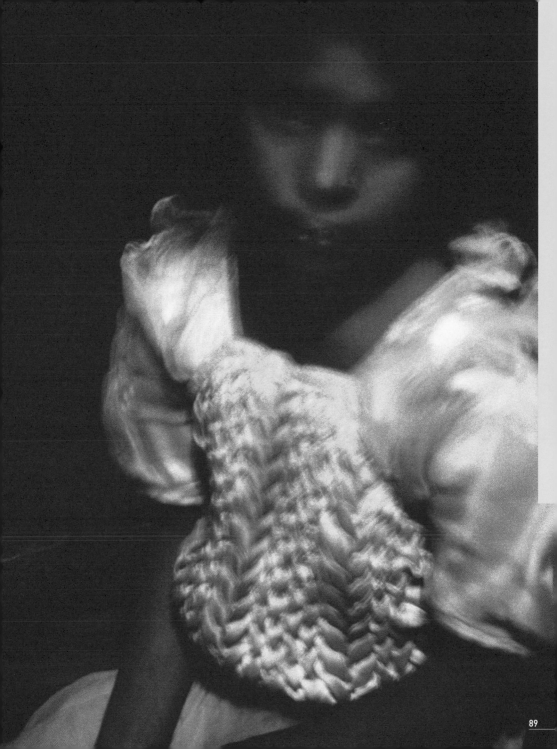

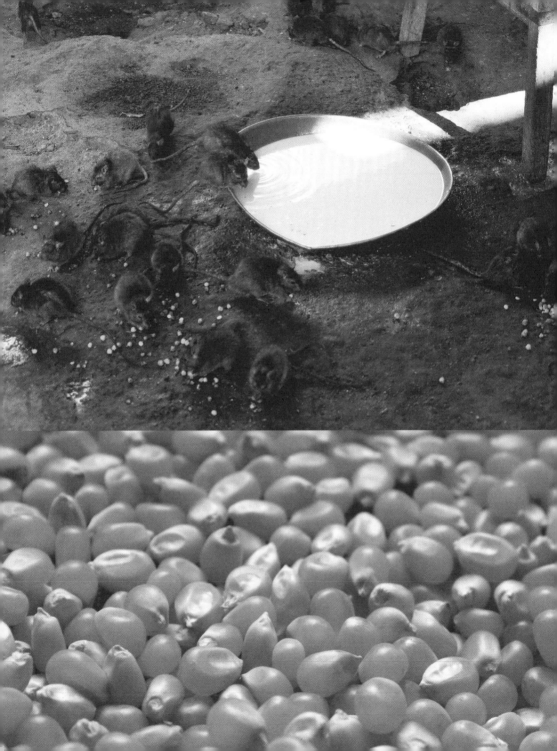

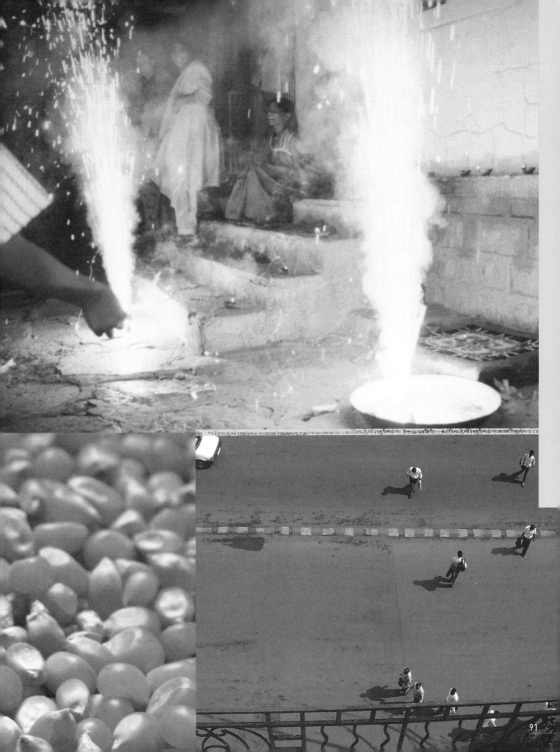

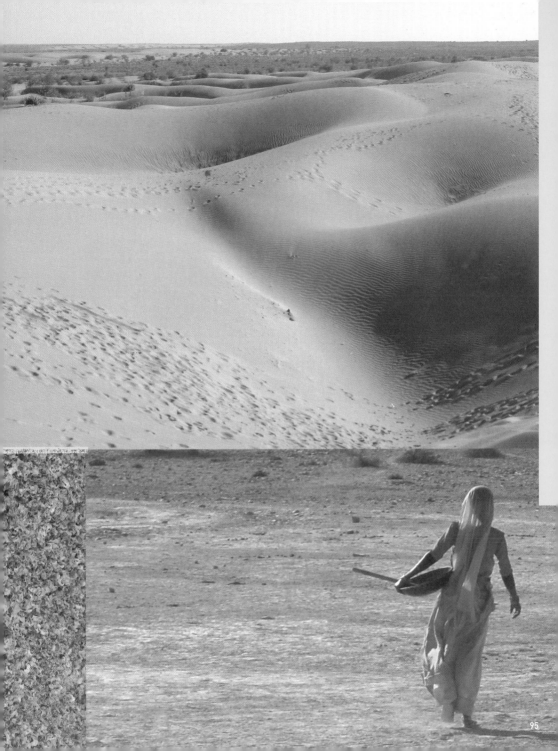

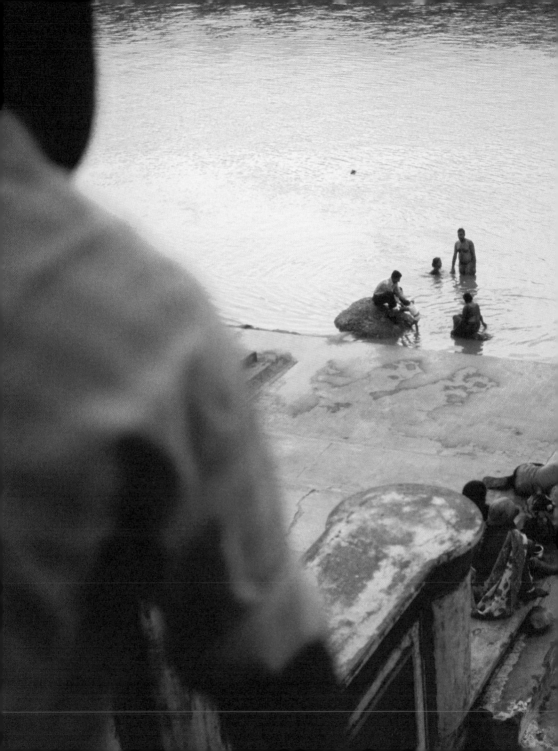

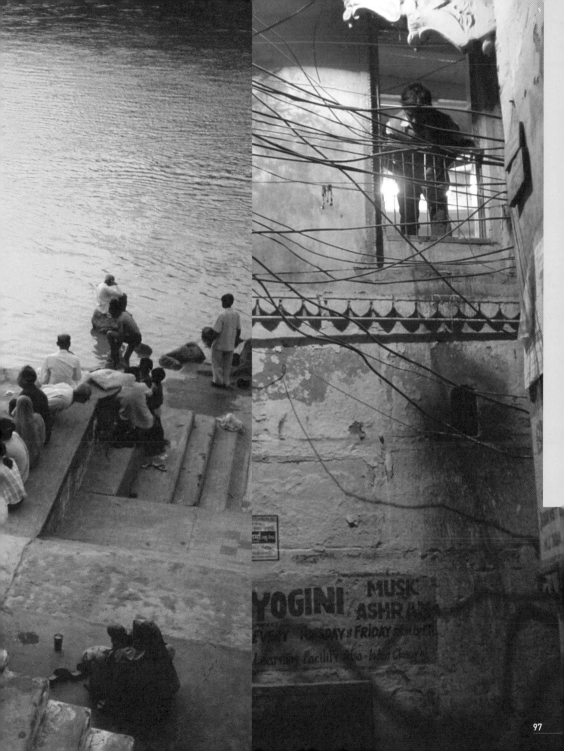

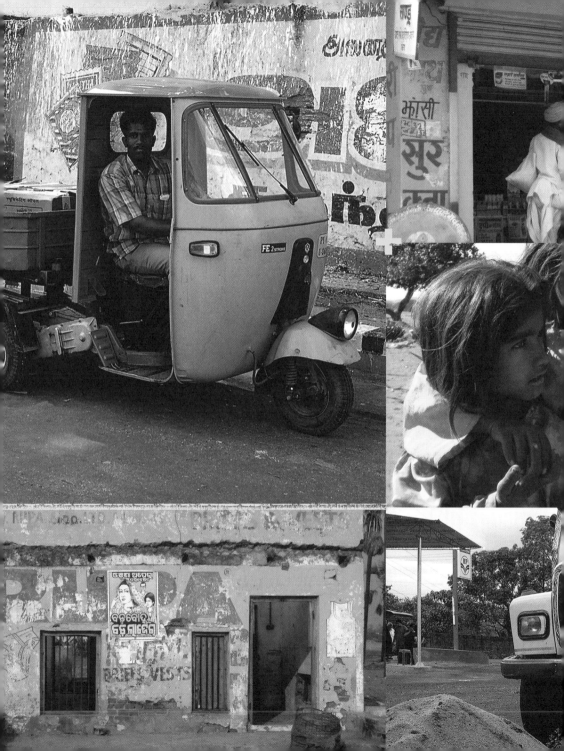

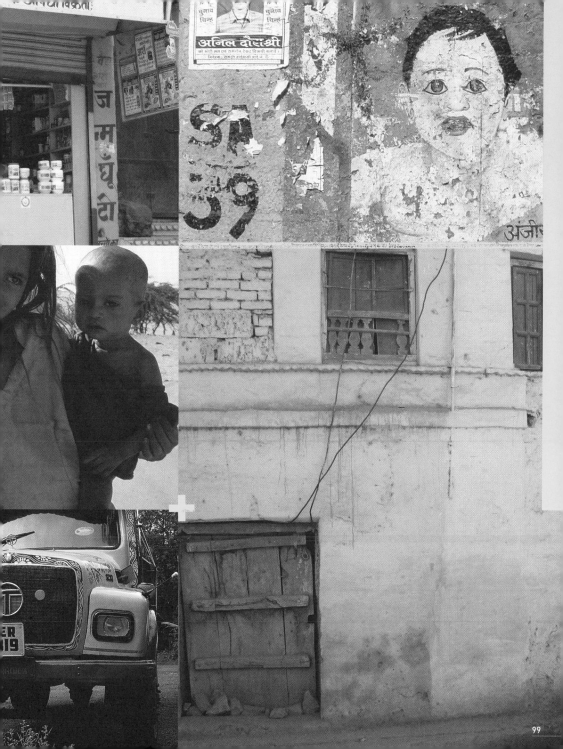

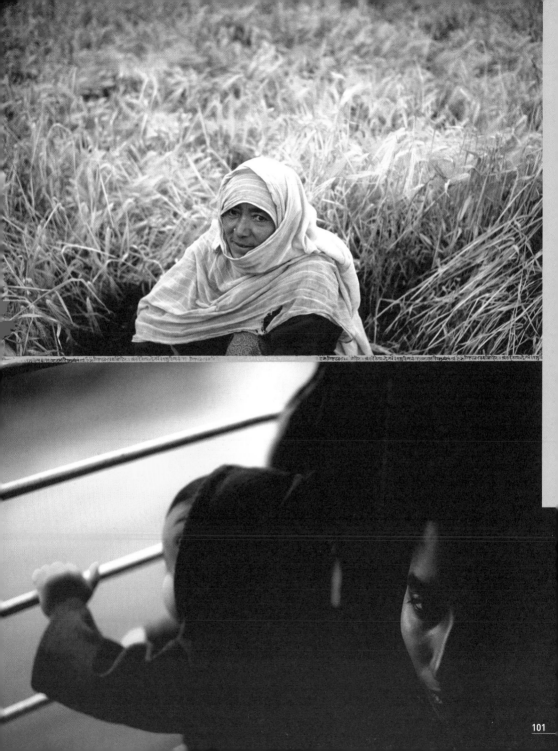

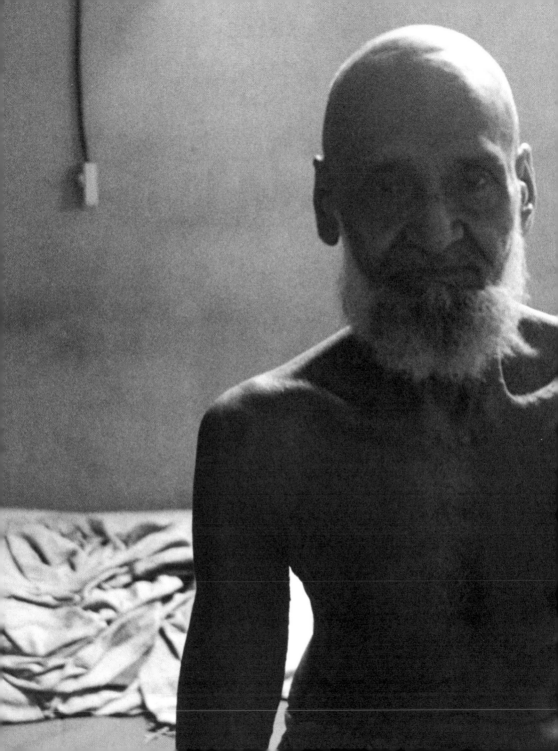

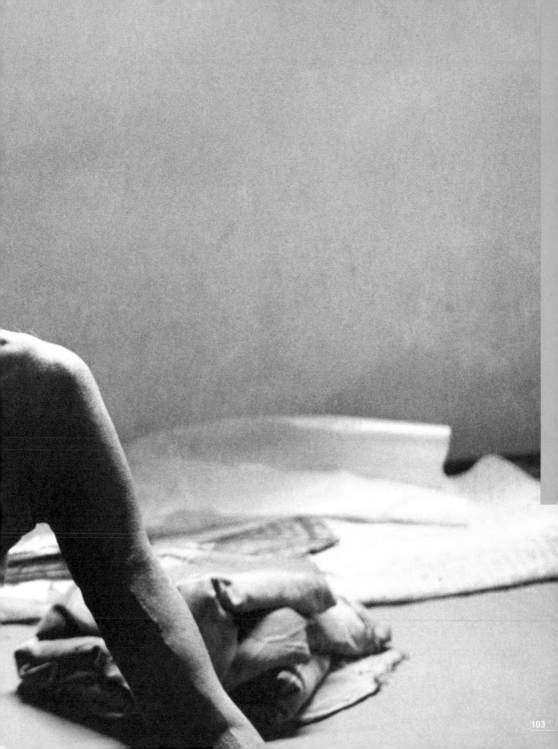

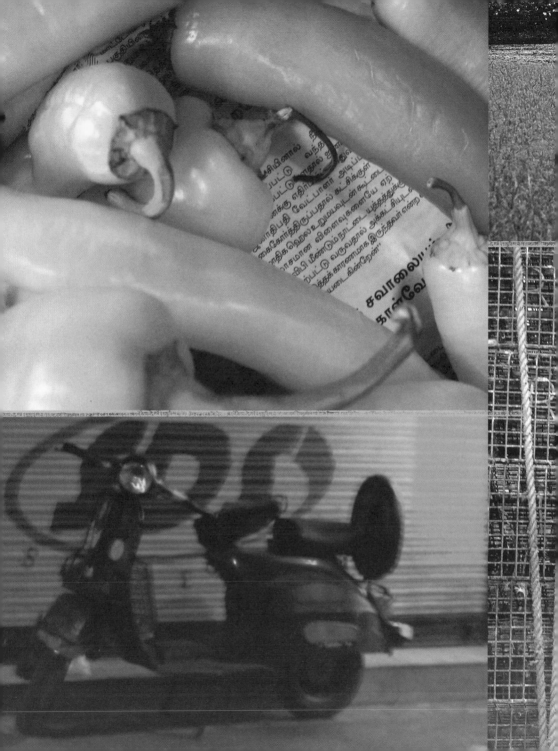

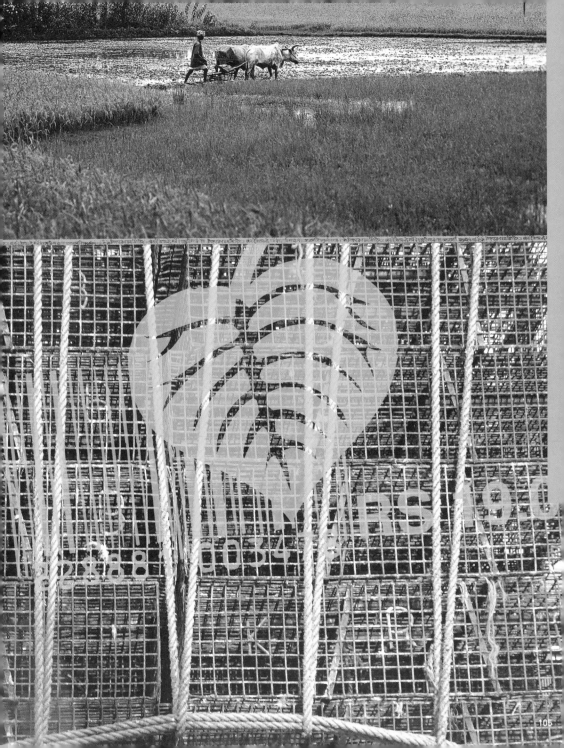

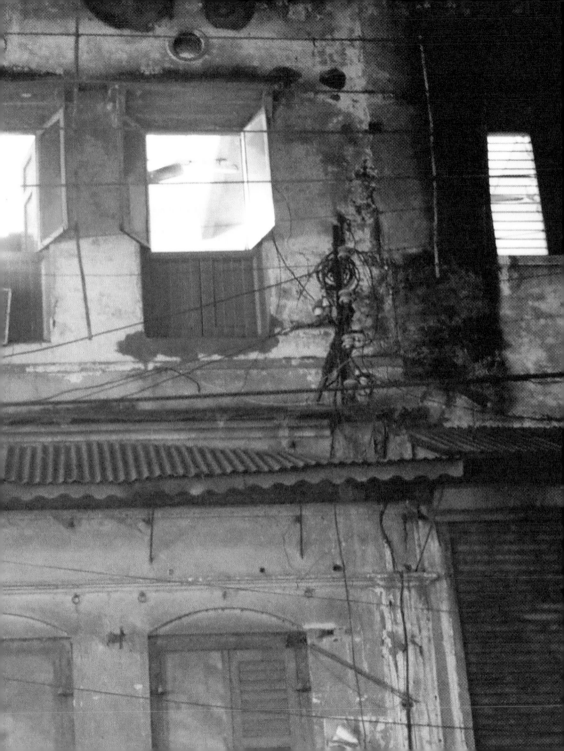

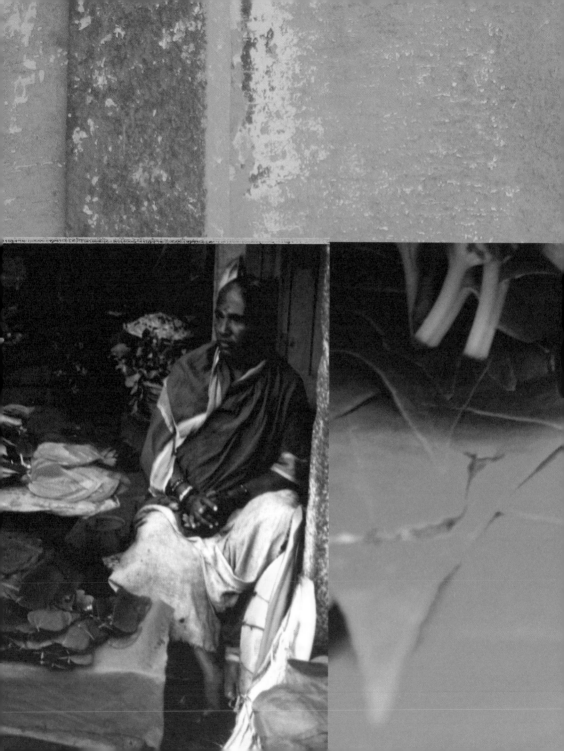

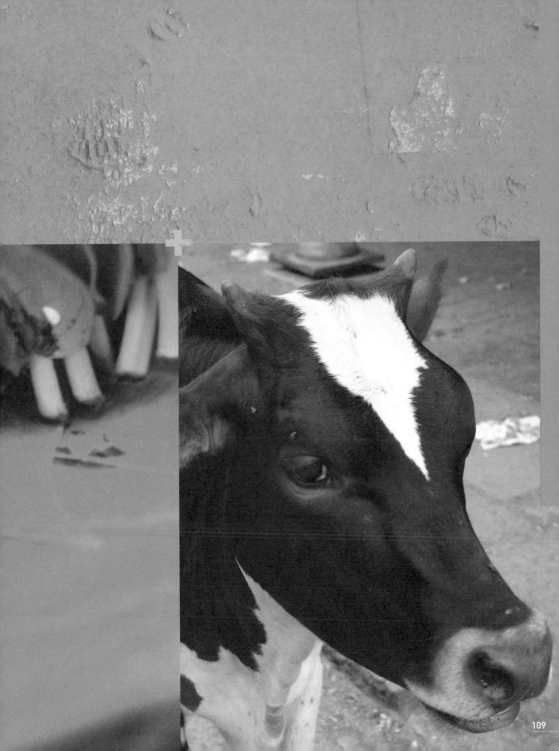

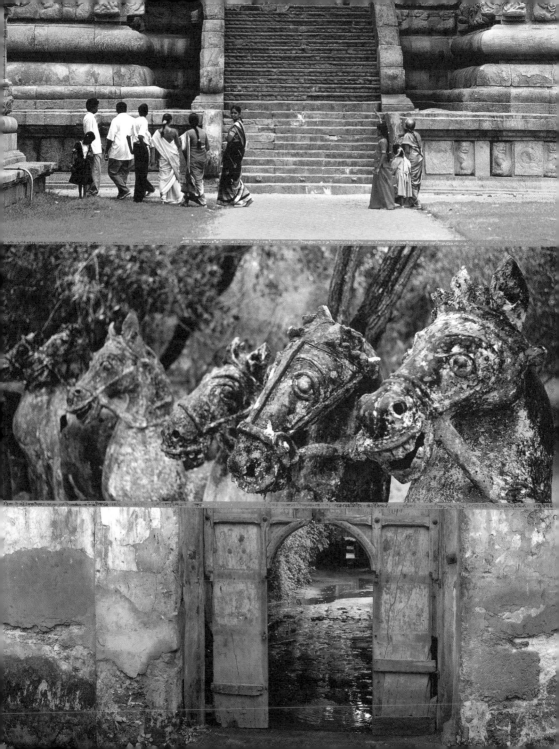

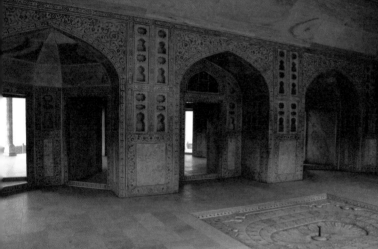

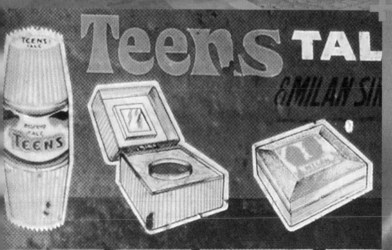

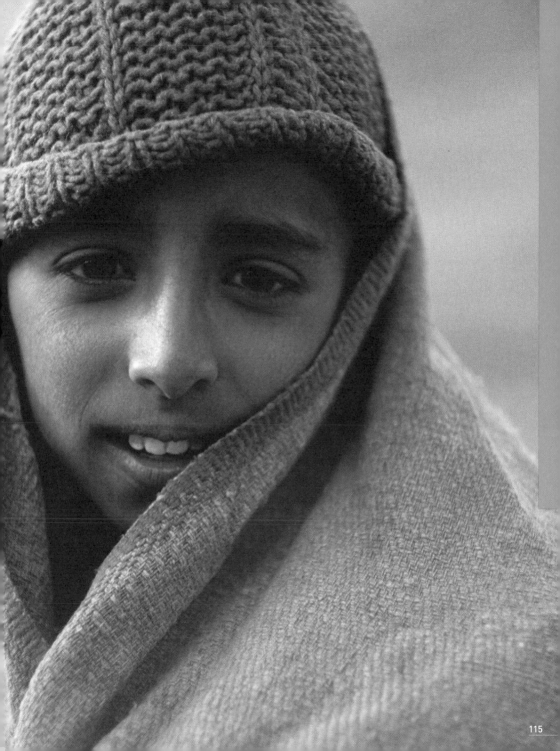

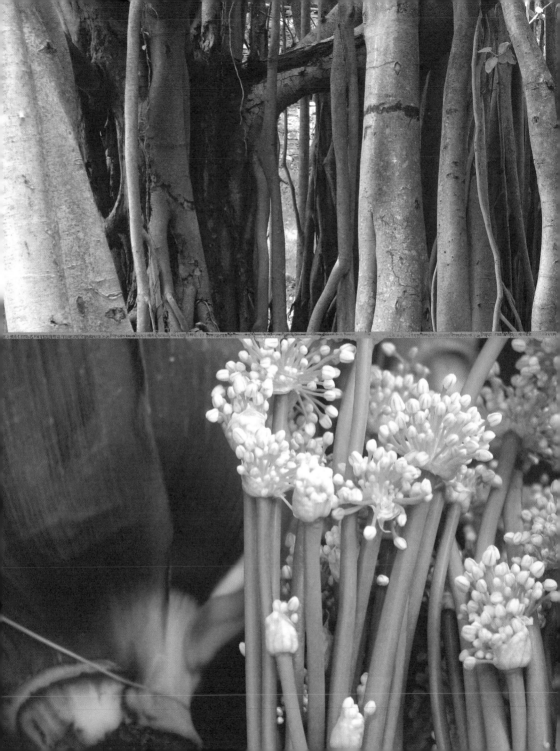

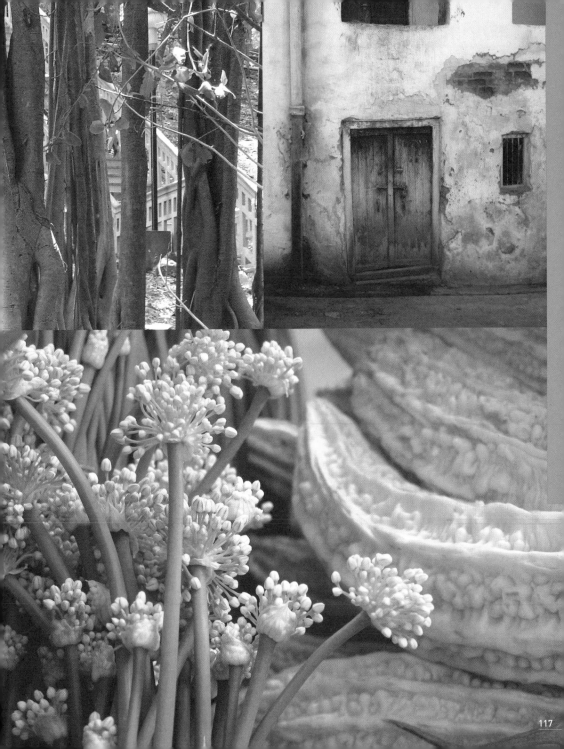

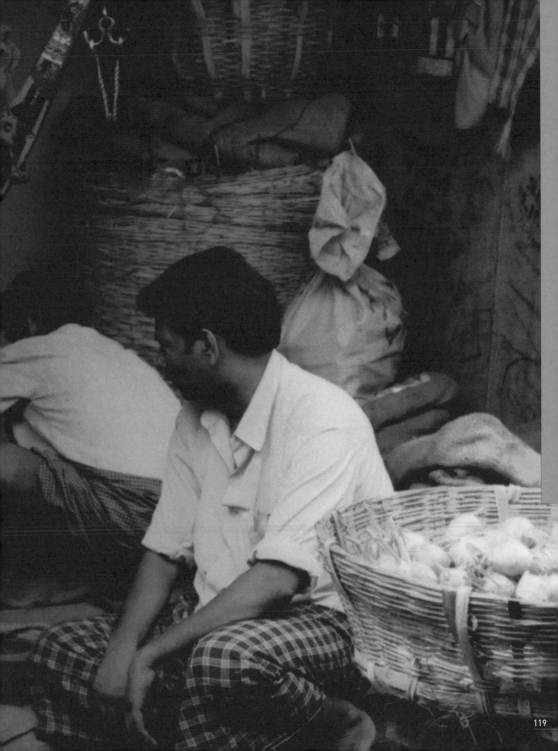

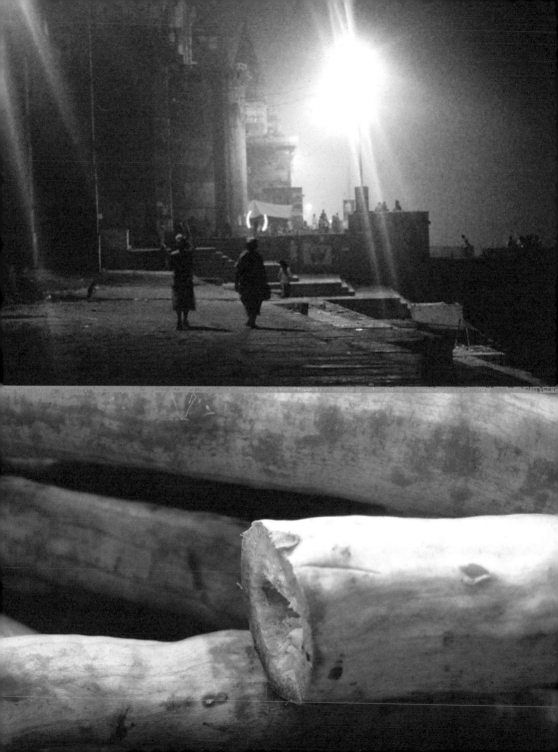

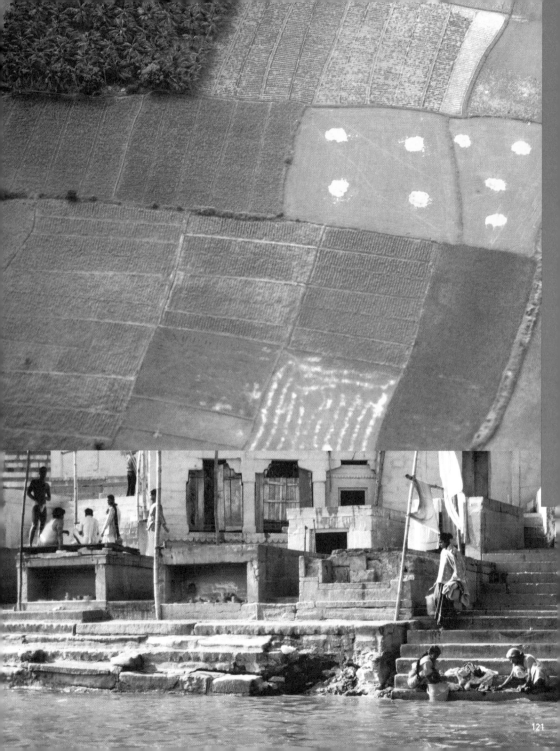

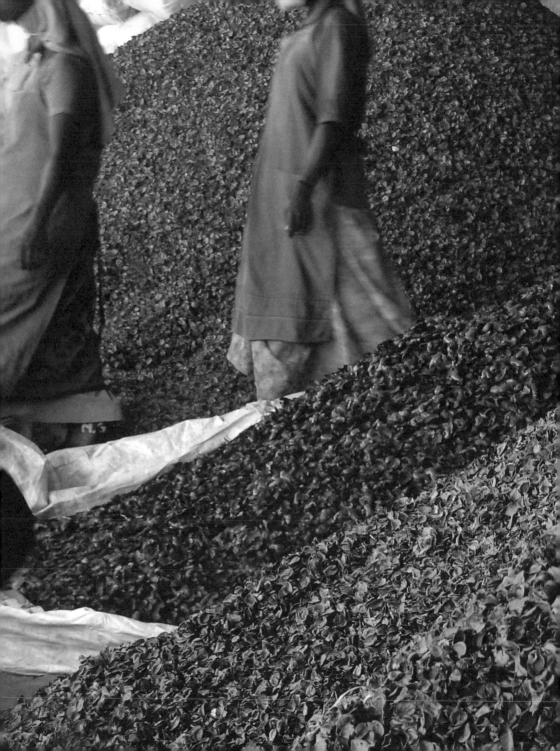

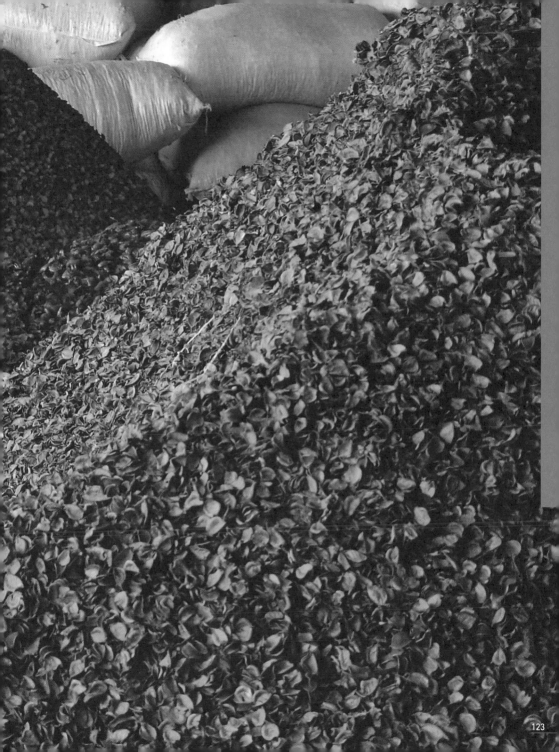

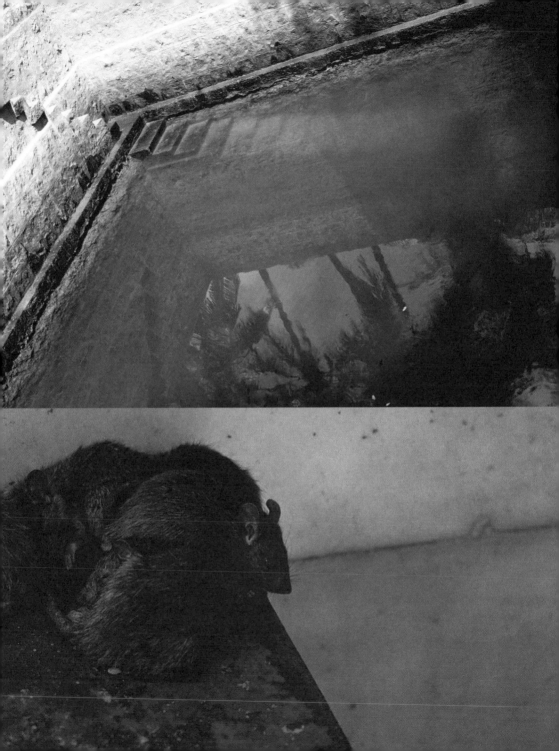

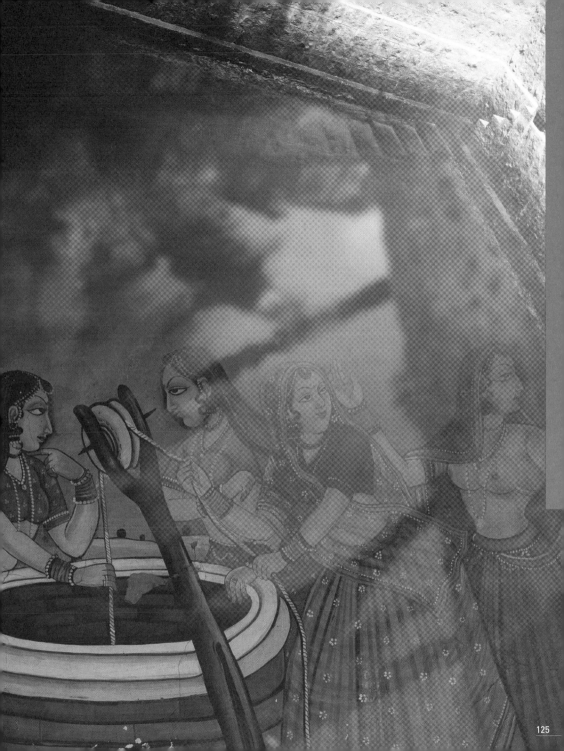

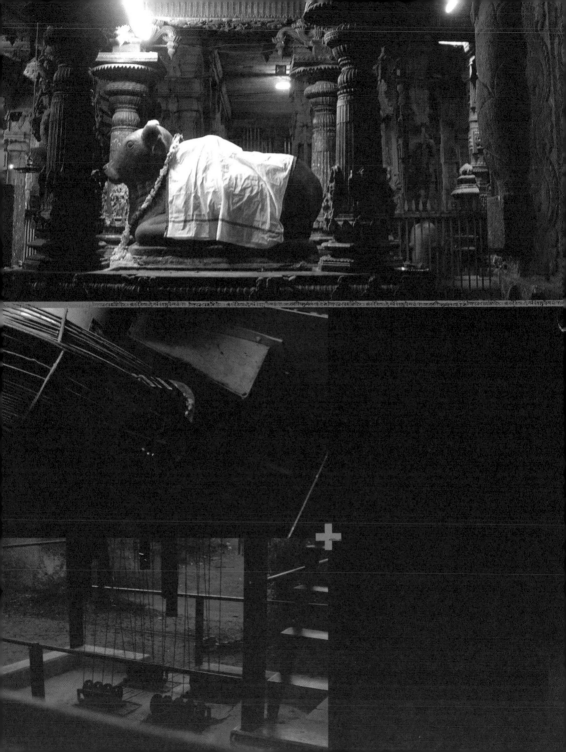

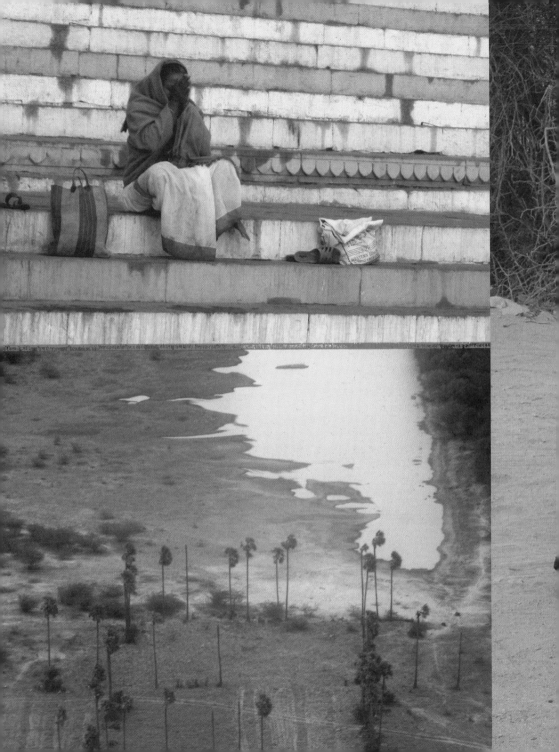

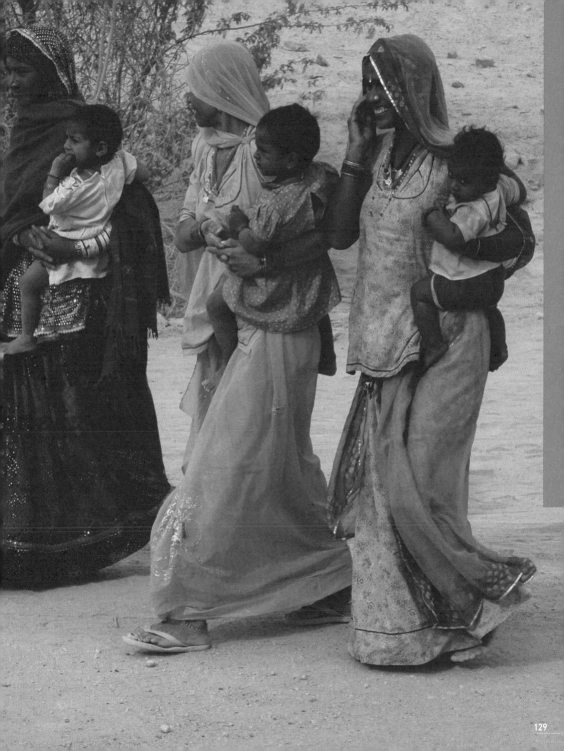

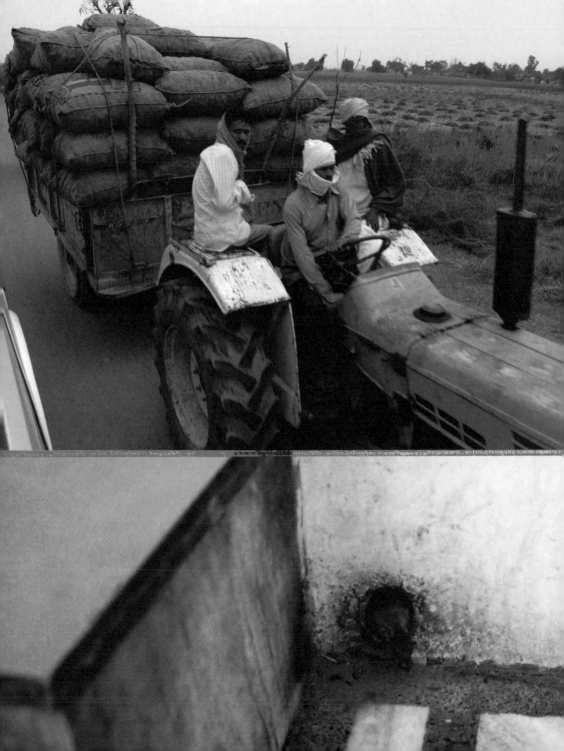

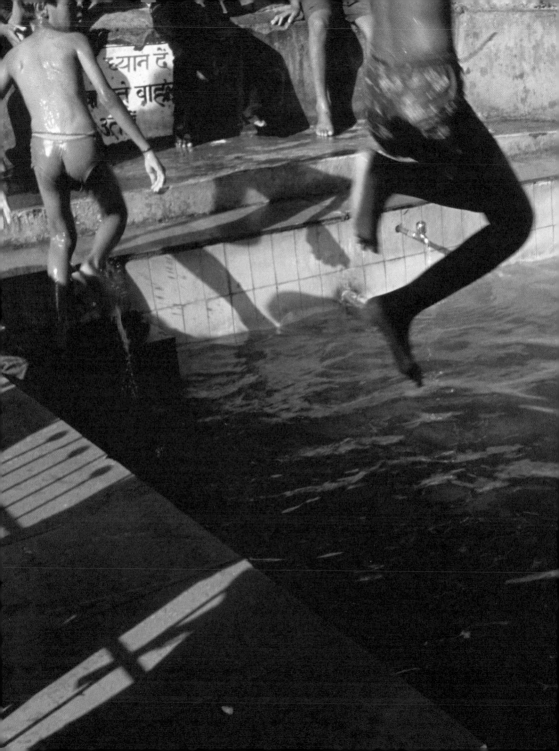

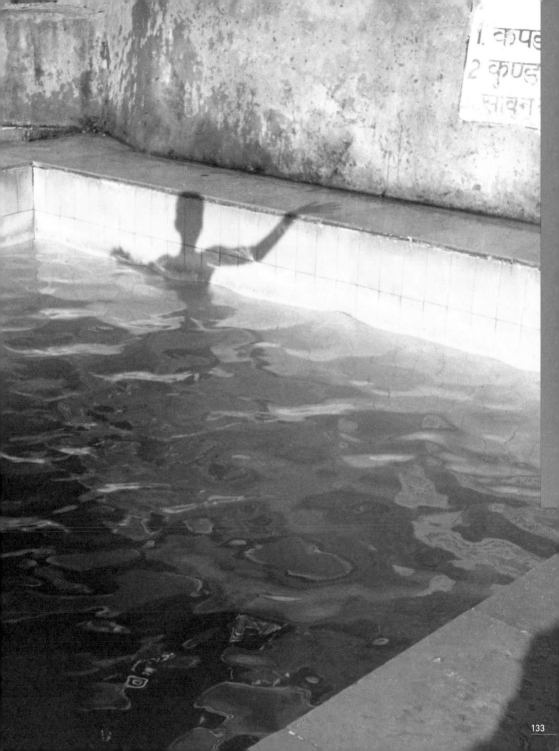

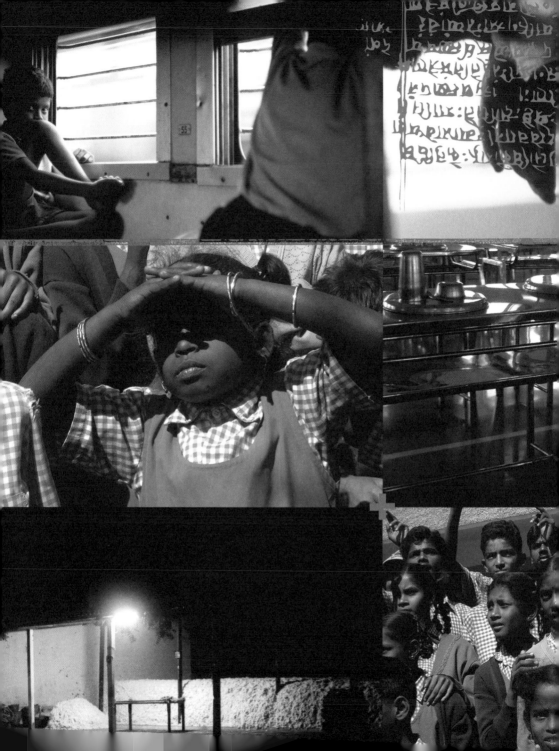

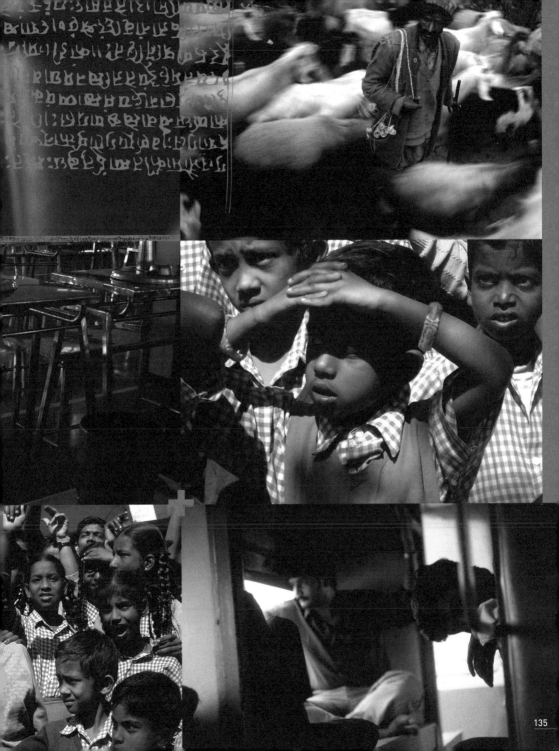

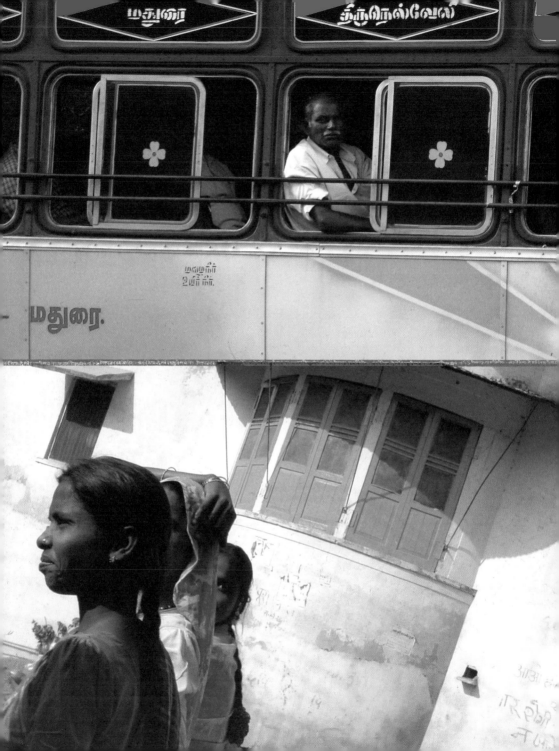

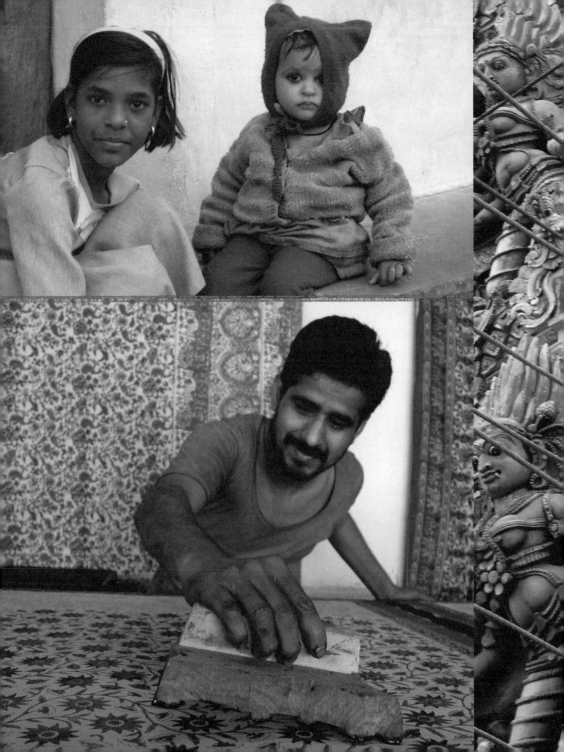

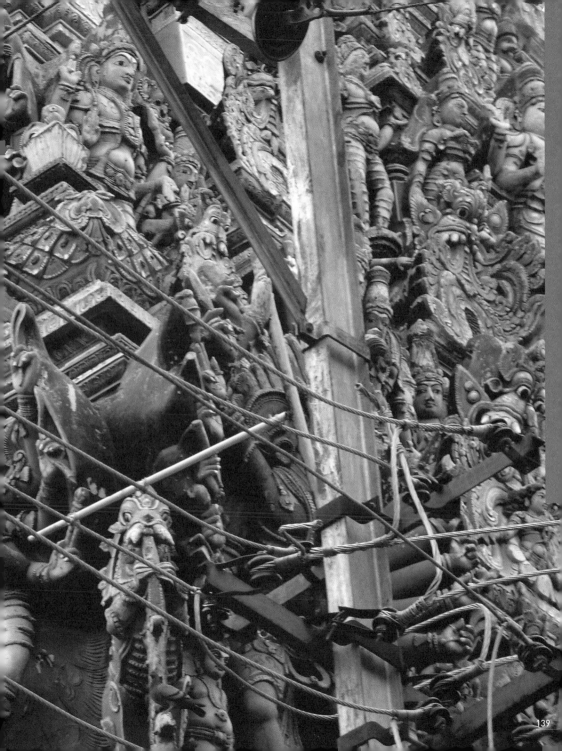

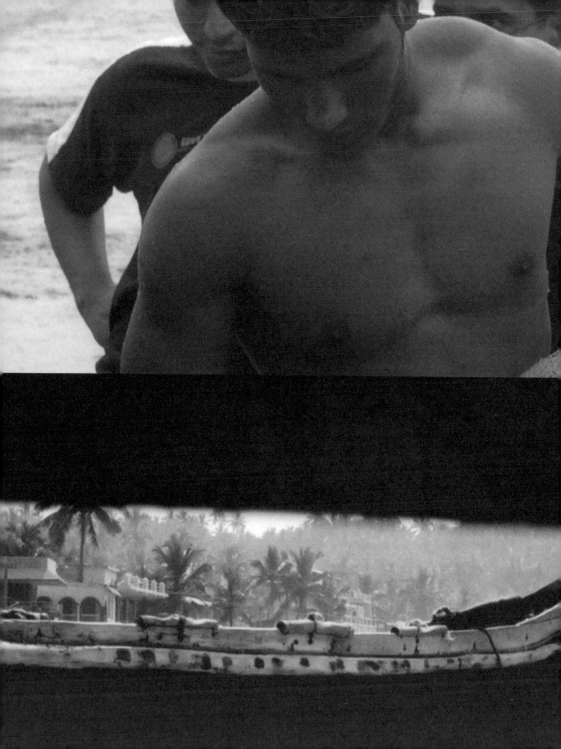

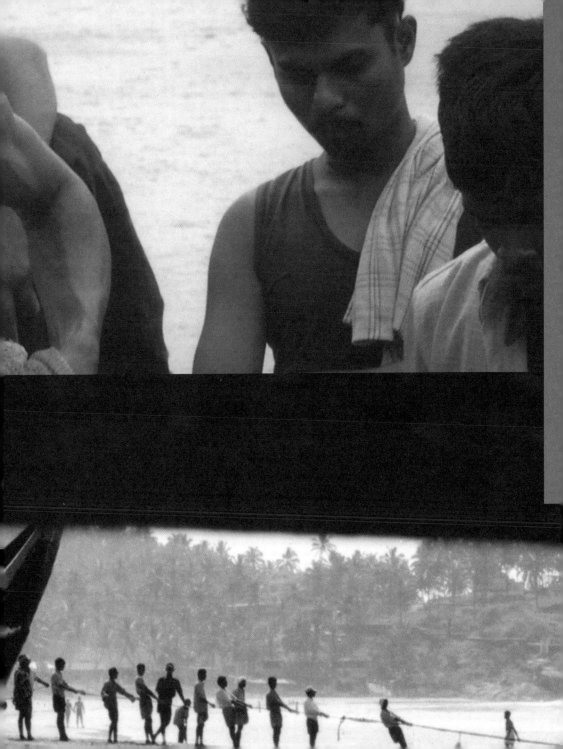

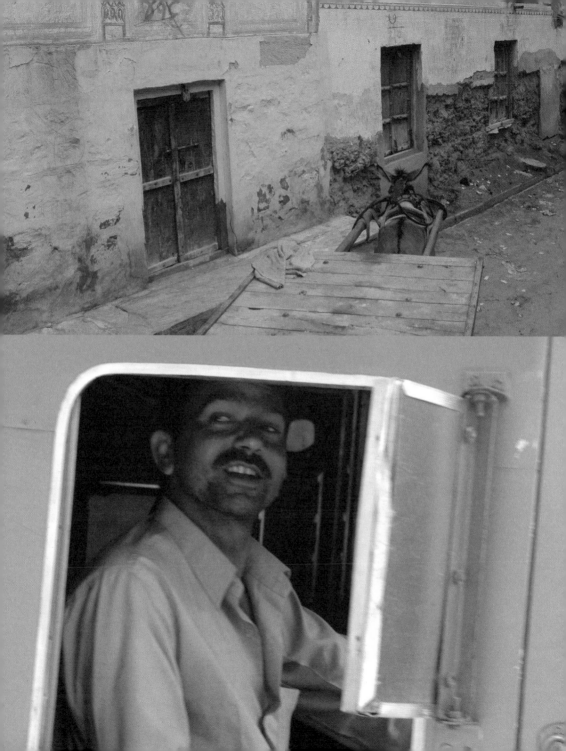

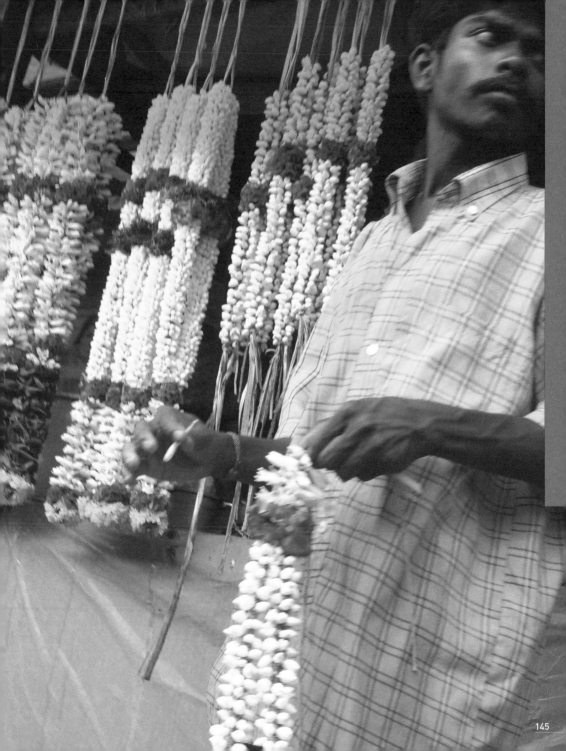

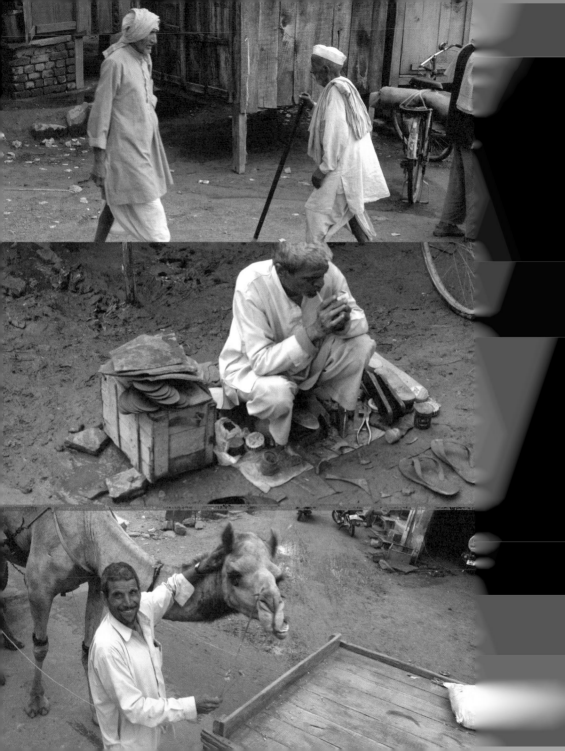

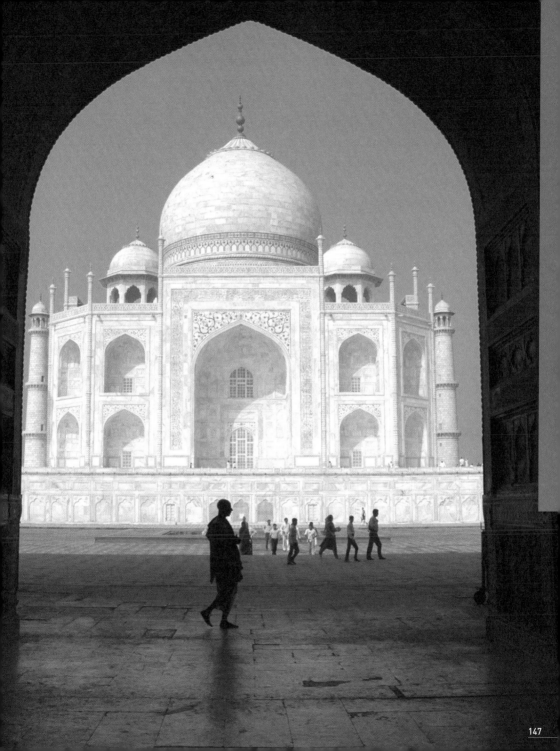

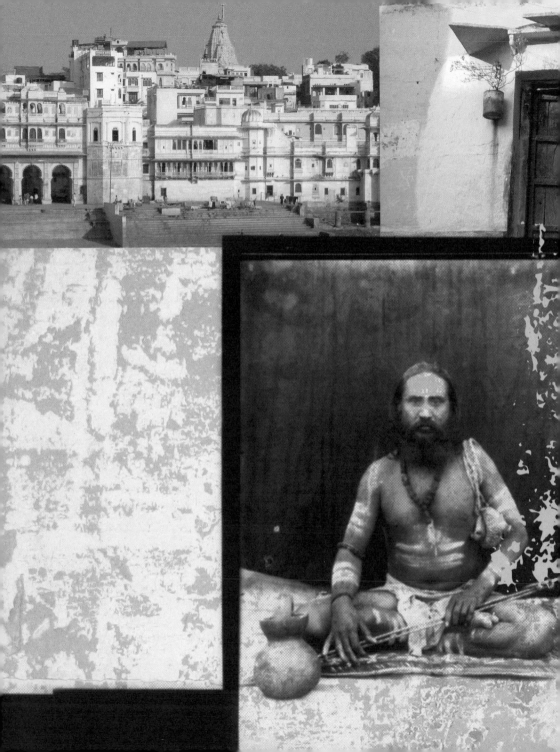

ठाकुरदास शंकरलाल
सदर बाजार, जैसलमेर
फोन : 52236 5??36

ax Price : Rs. 35.00
g. Data :
tch No :

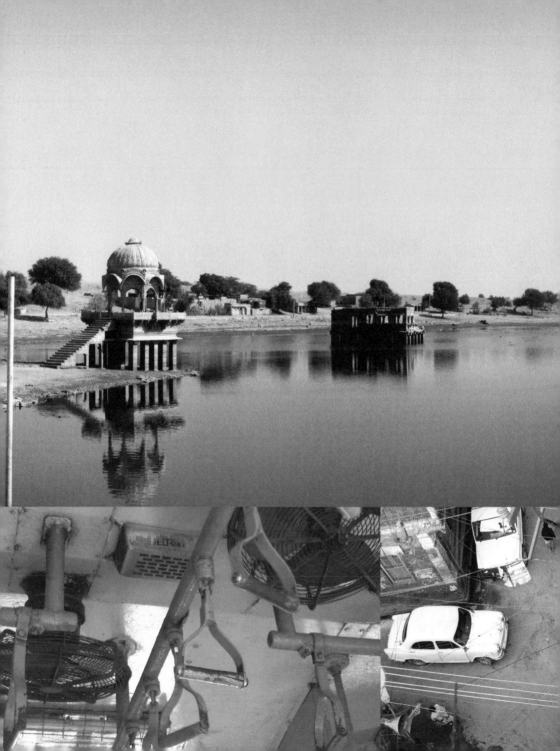

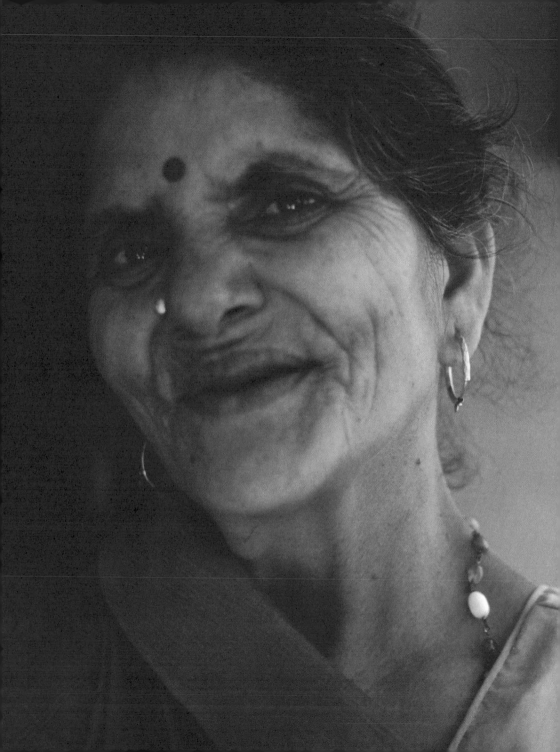

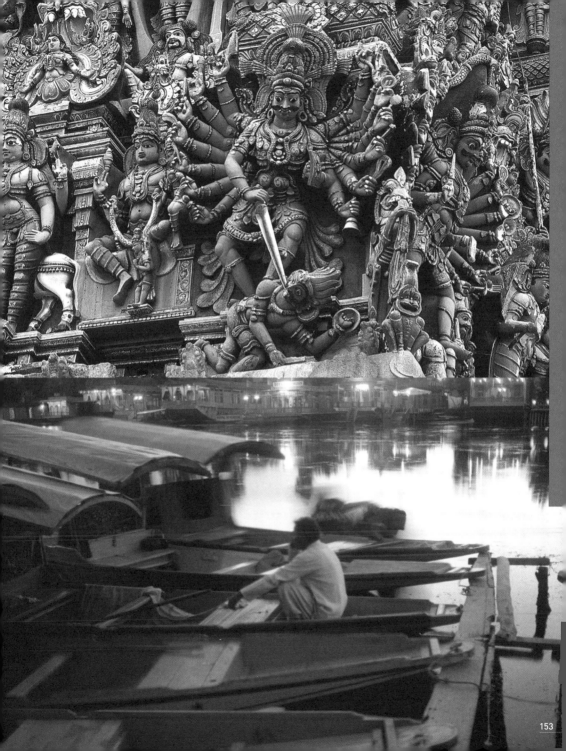

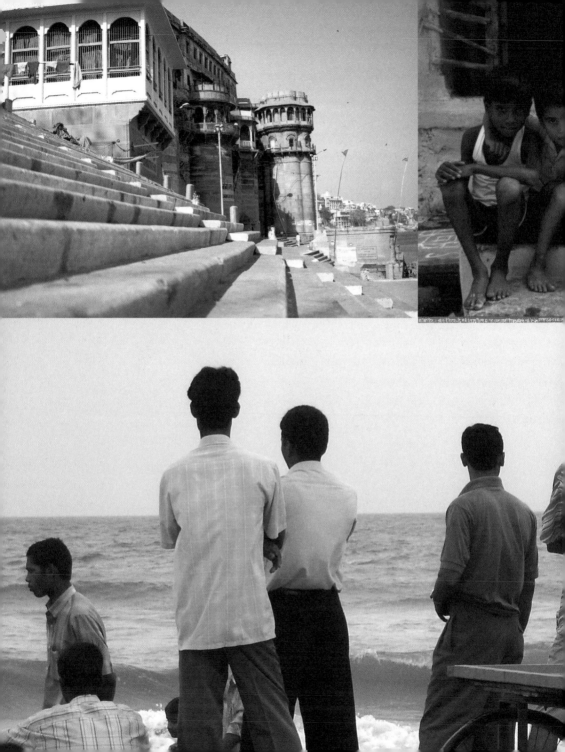

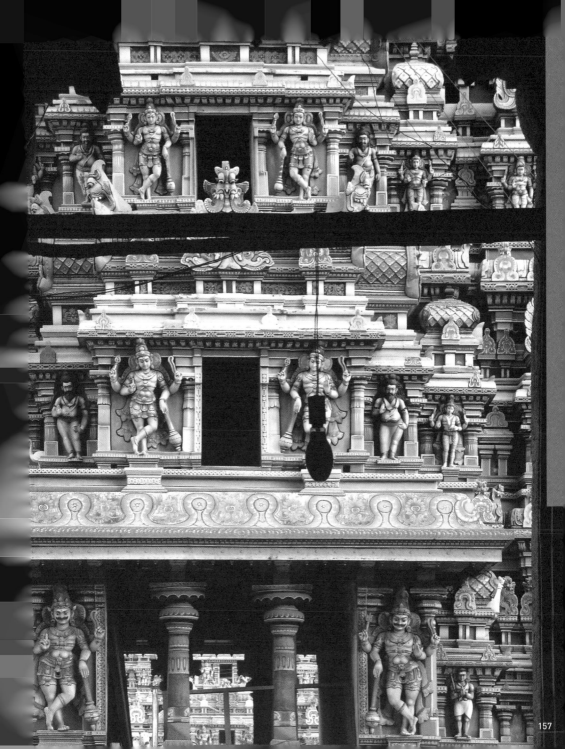

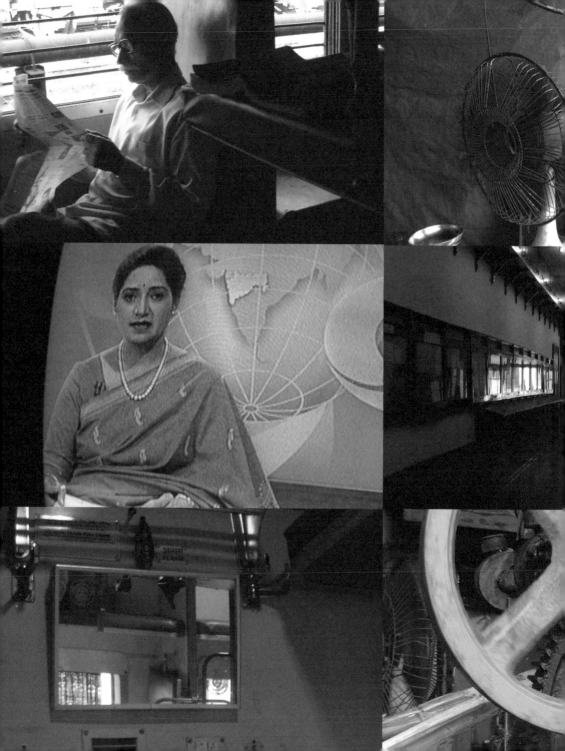

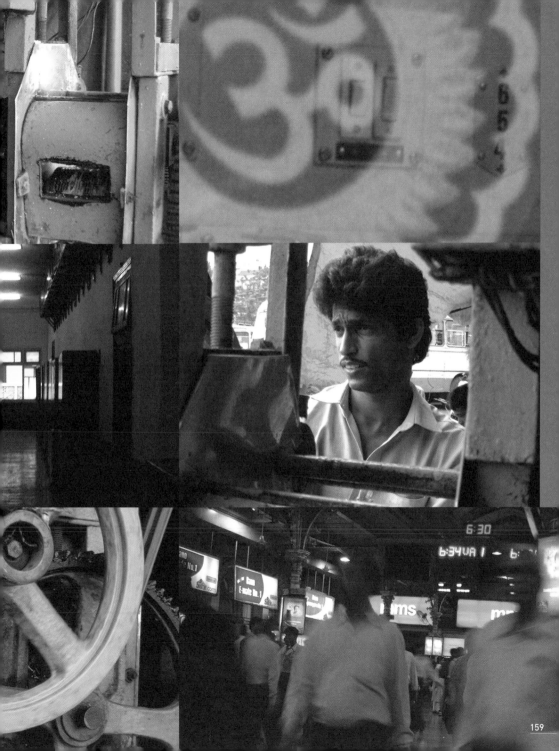

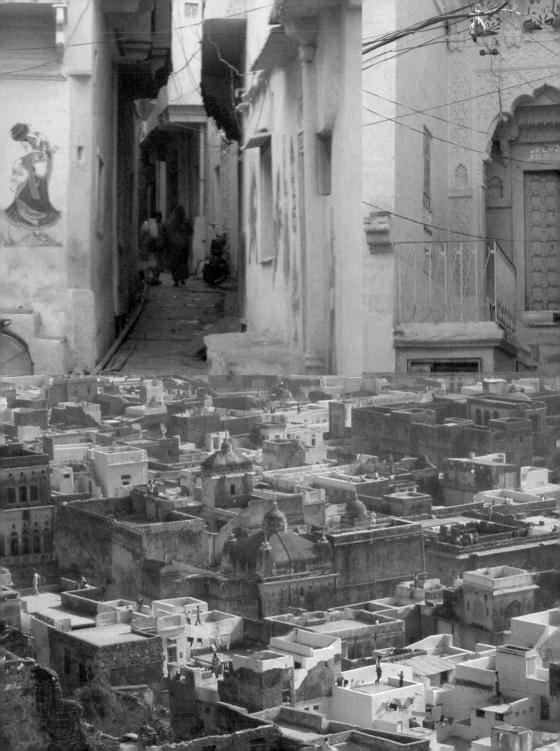

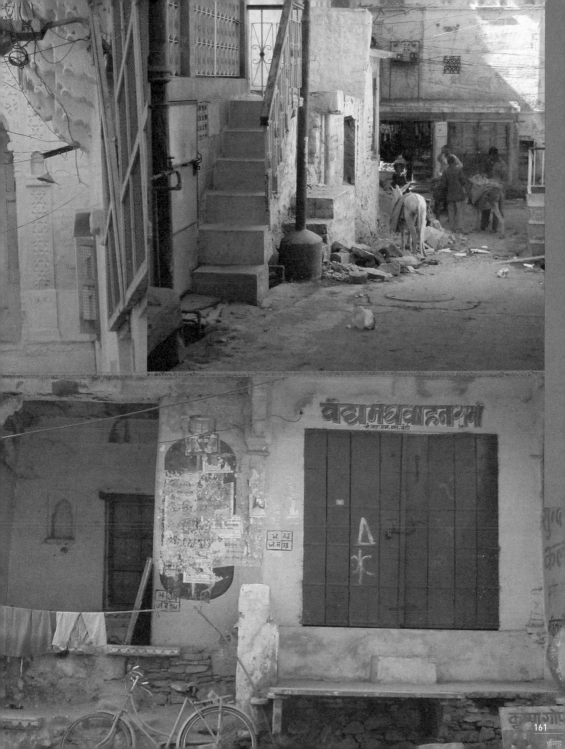

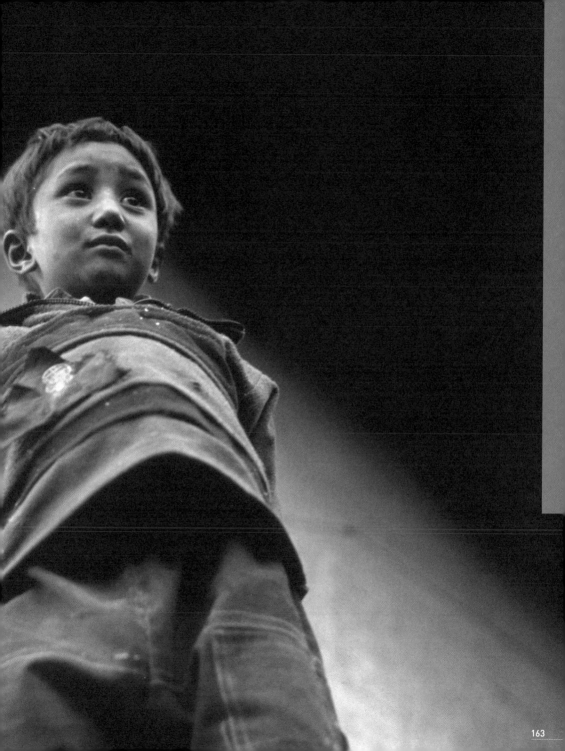

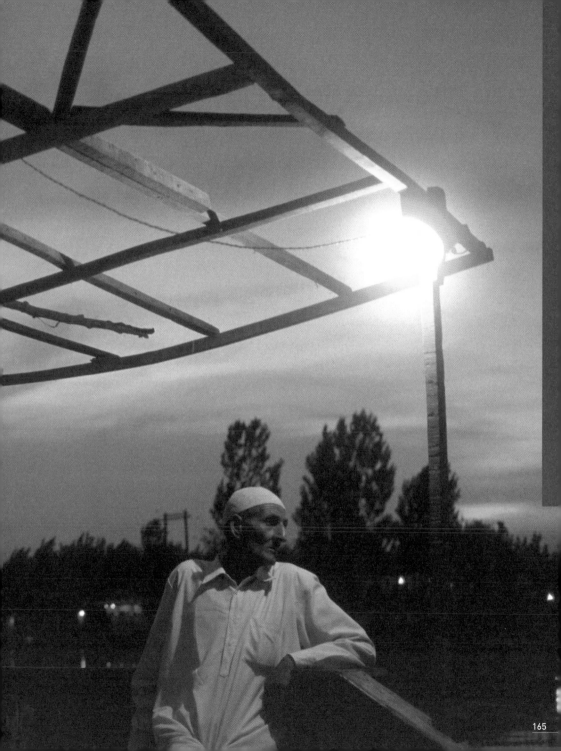

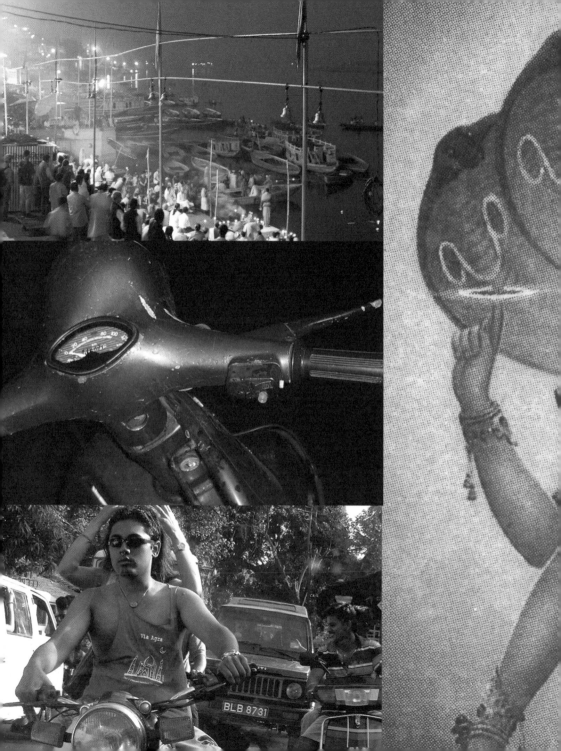

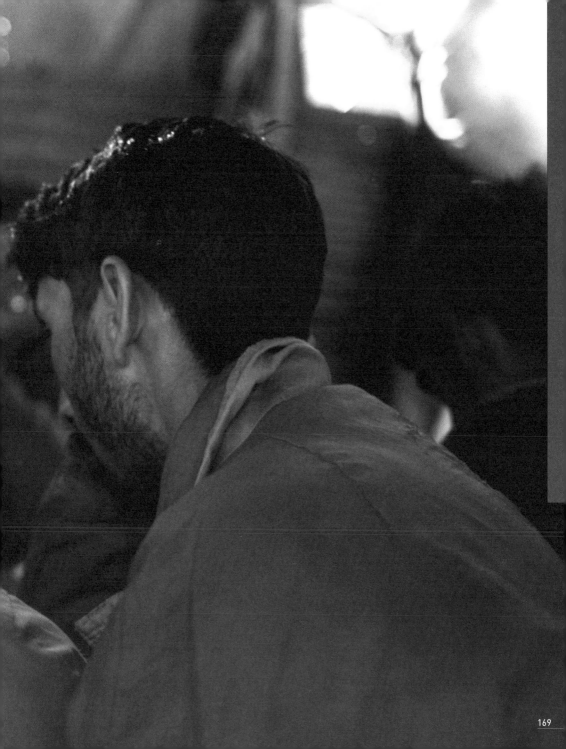

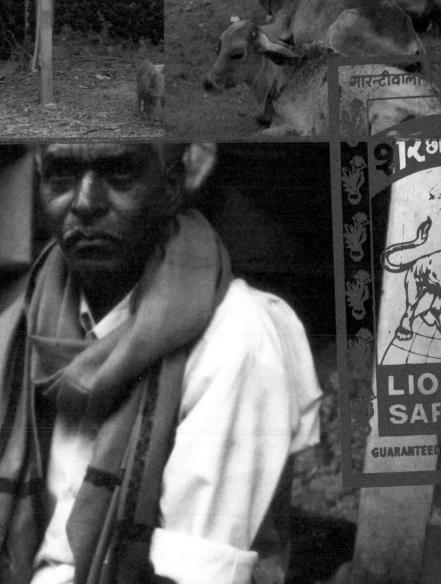

गारन्टीवाला

LIO N BRAND
SAFFRON

GUARANTEED PURE SAFFRON

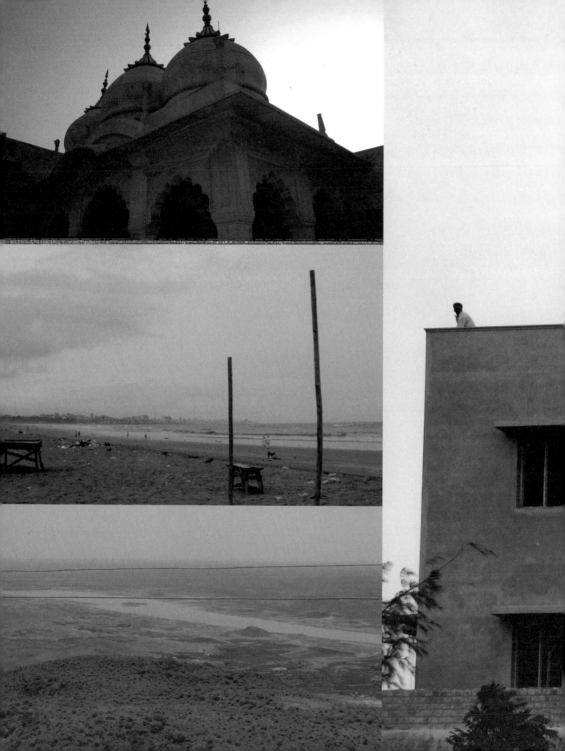

पिन PIN

२	२	१	८	८	१

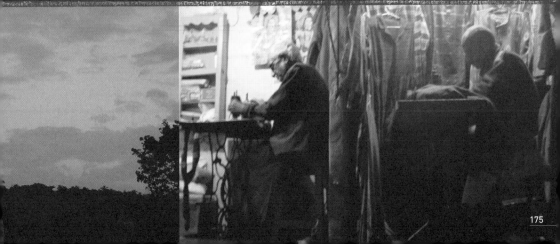

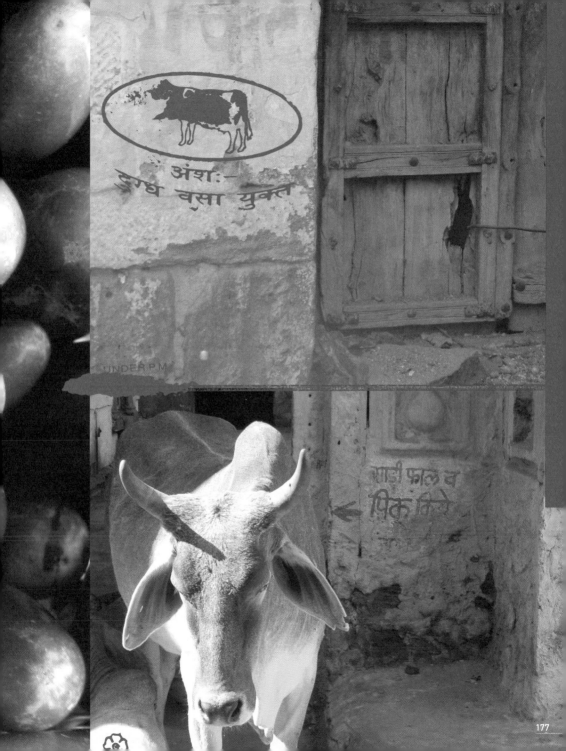

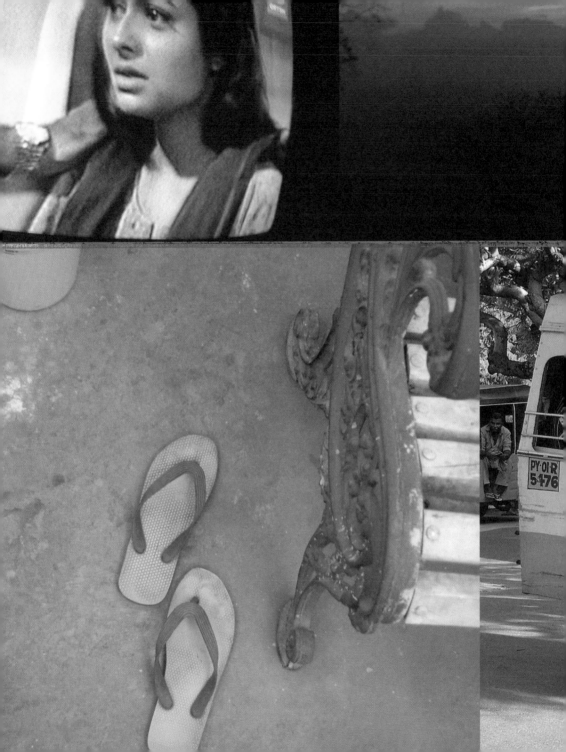

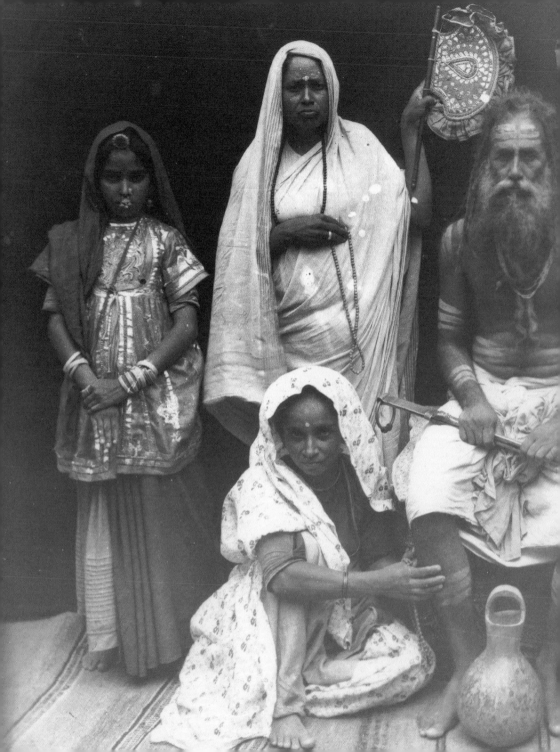

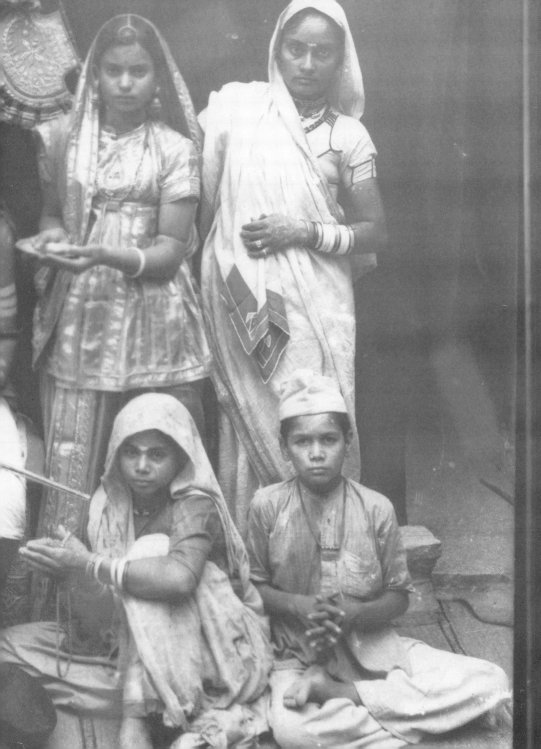

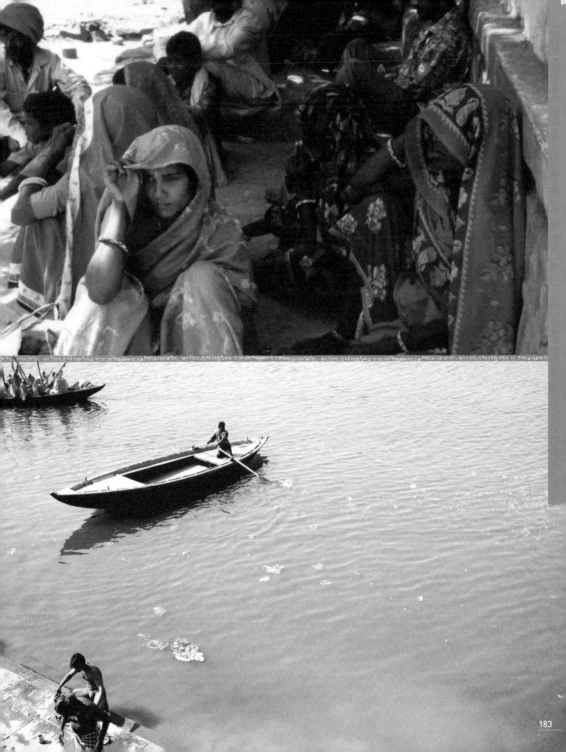

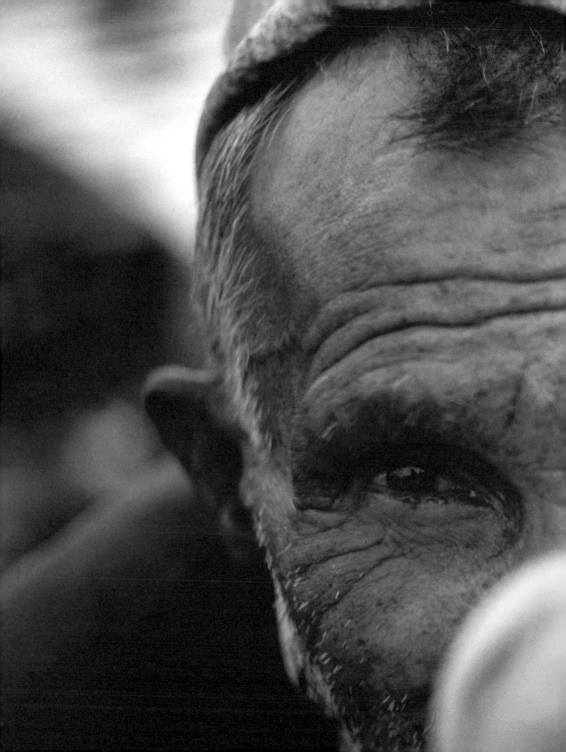

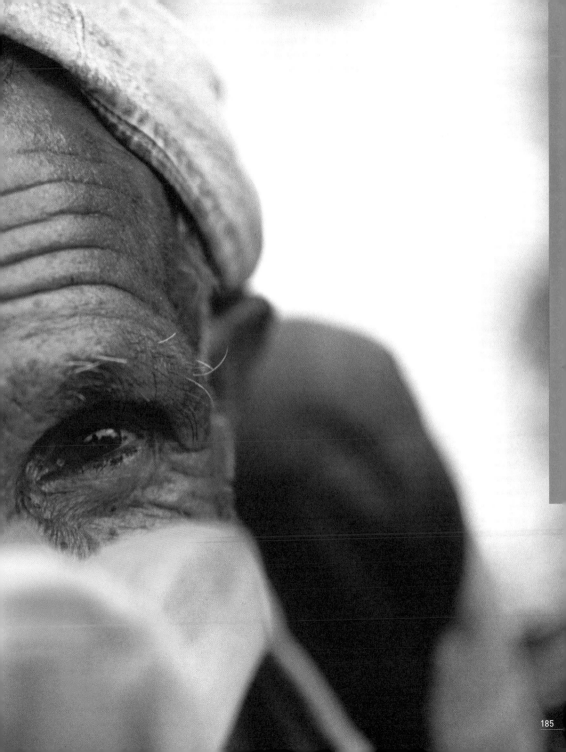

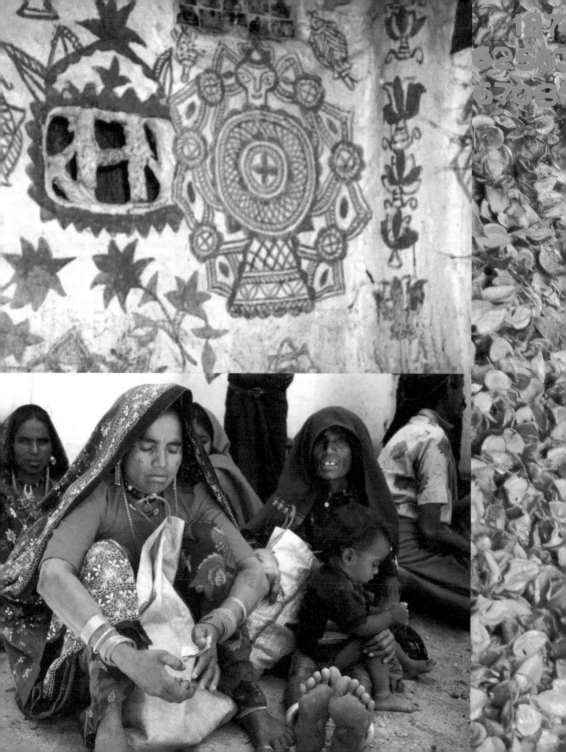

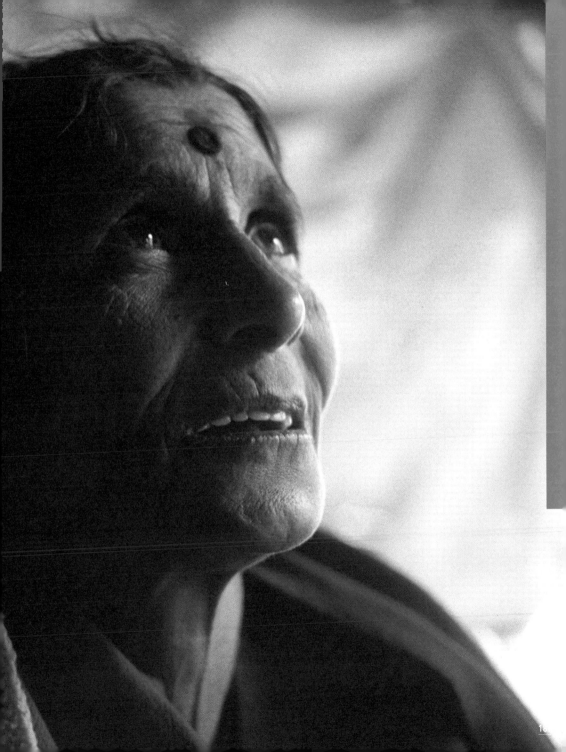

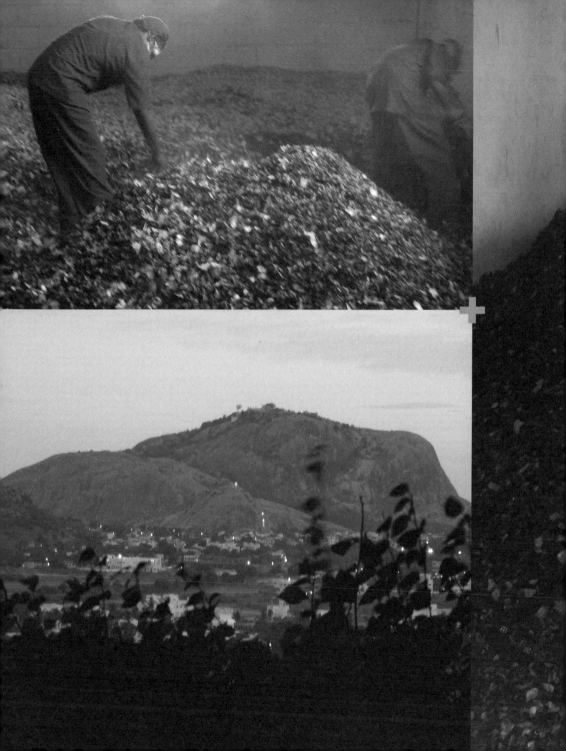

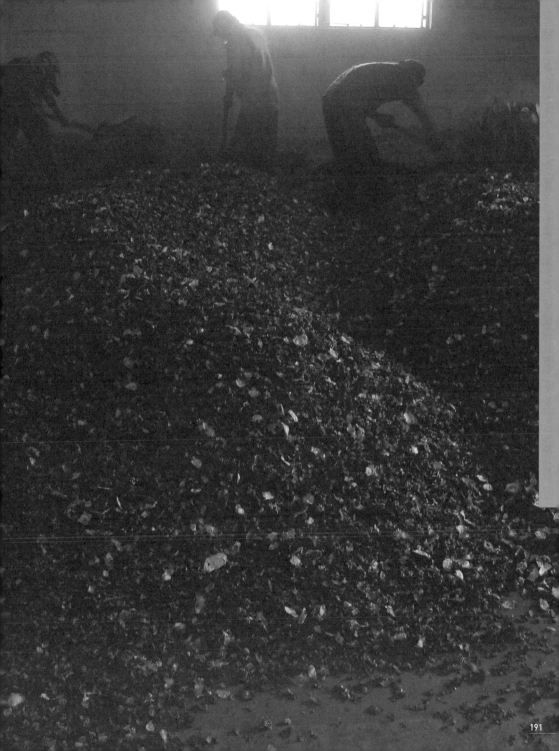

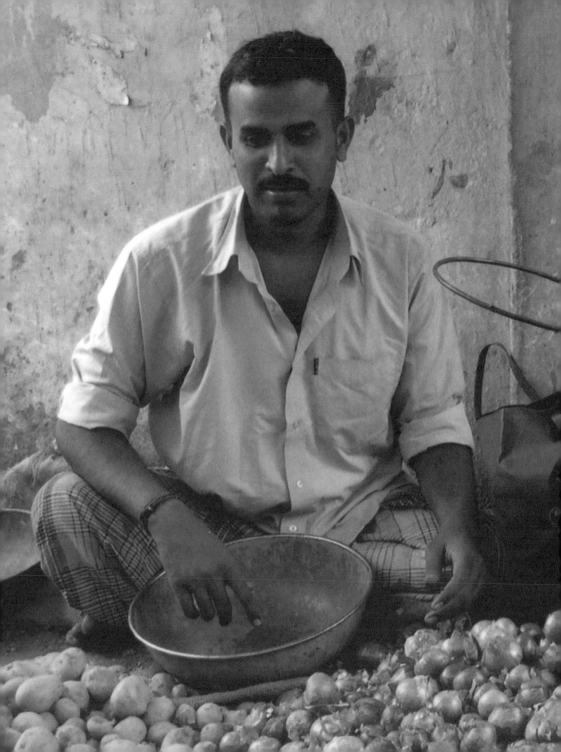

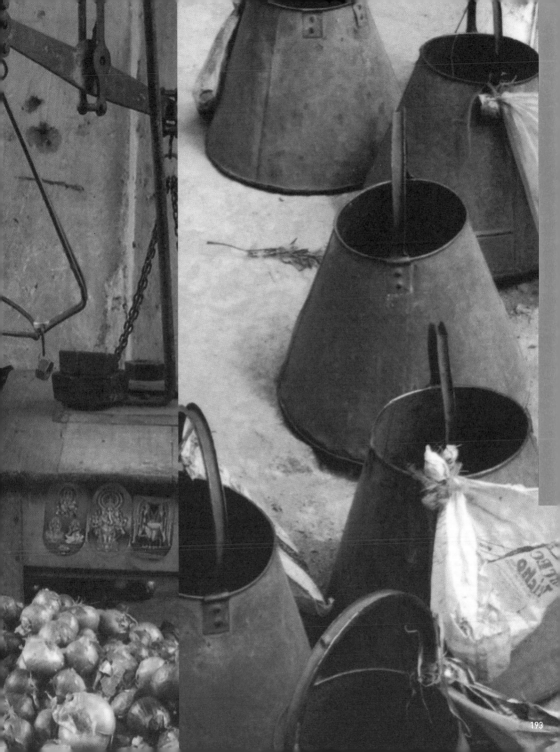

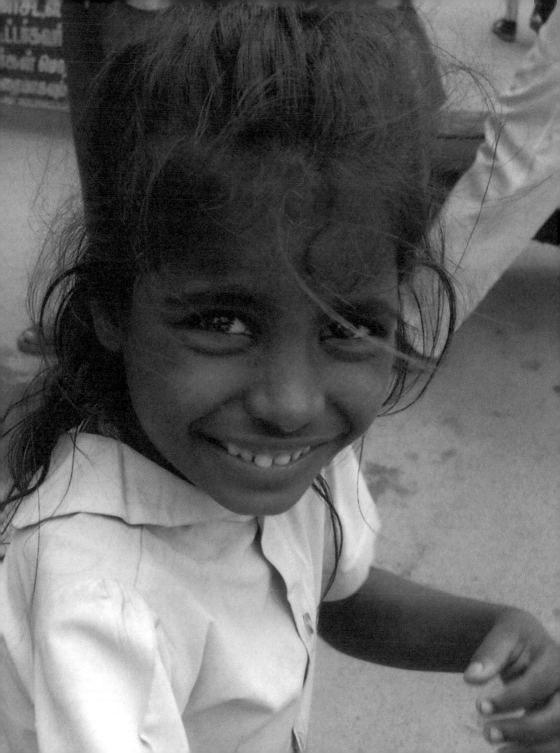

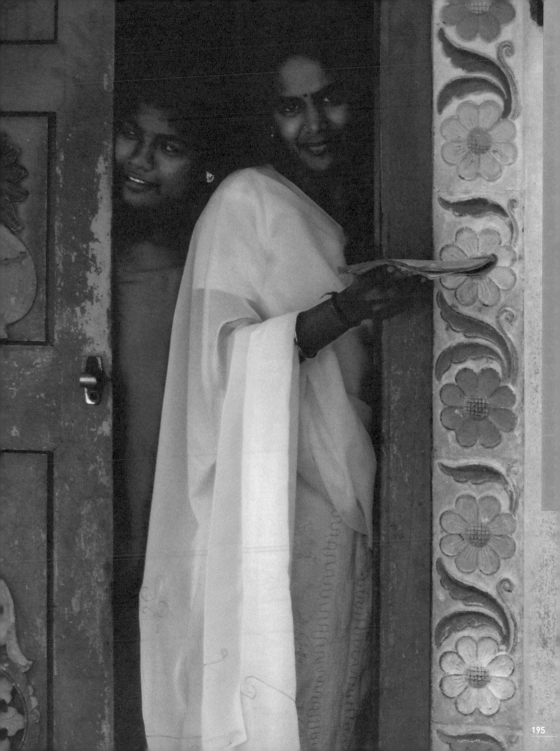

INDEX

Tous les crédits et les légendes sont donnés pour chaque double page, de gauche à droite, puis de haut en bas. Les coordonnées des photographes sont données à la fin de l'index, dans l'ordre alphabétique.
Photographic credits and captions are given for each double-page, from left to right, and then downwards. The photographer's contacts are given at the end of the index in alphabetical order.

→→ PAGES 8-9
© Tim Desgraupes / Ladakh, Leh, moines lors d'une cérémonie dans un monastère bouddhiste.
© Tim Desgraupes / Ladakh, Leh, monks during a ceremony in a Buddhist monastery.

→→ PAGES 10-11
© Jacques Tournebize / Tamil Nadu, Dharasuram, les petits-enfants d'un brahmane. © Julie Pesesse / Tirunelveni, seaux de sable servant à éteindre le feu dans un musée. © Messbass / Uttar Pradesh, Varanasi (Bénarès), sac de pétales de fleurs. © Jacques Tournebize / Tamil Nadu, Dharasuram, Brahmin's grandchildren. © Julie Pesesse / Tirunelveni, sand buckets to extinguish fires in a Museum. © Messbass / Uttar Pradesh, Varanasi (Benares), sacks of flower's petals.

→→ PAGES 12-13
© Tim Desgraupes / Uttar Pradesh, Varanasi (Bénarès), pèlerins hindous se lavant dans le Gange.
© Tim Desgraupes / Uttar Pradesh, Varanasi (Benares). Hindu pilgrims bathing in the Gange.

→→ PAGES 14-15
© Yves Bernard / Tamil Nadu, Madurai. © Messbass / Uttar Pradesh, gare de Varanasi (Bénarès). © Yves Bernard / Tamil Nadu, Madurai. © Messbass / Uttar Pradesh, Varanasi station (Benares).

→→ PAGES 16-17
© Tim Desgraupes / Himachal Pradesh, Malana, fumeurs de haschisch. © Tim Desgraupes / Himachal Pradesh, Malana, hashish smokers.

→→ PAGES 18-19
© Kharaktêr / Piments oiseaux. © Yves Bernard / Tamil Nadu, Madurai, écolière. © Rabah Zanoun / Rajasthan, Jaisalmer, pèlerin jaïn. © Kharaktêr / Little chillis. © Yves Bernard / Tamil Nadu, Madurai, schoolgirl. © Rabah Zanoun / Rajasthan, Jaisalmer, Jain pilgrims.

→→ PAGES 20-21
© Messbass / Uttar Pradesh, Varanasi (Bénarès), ombrelles au bord du Gange. © Messbass / Rajasthan, Udaïpur. © Messbass / Rajasthan, Udaïpur. © Rabah Zanoun / Rajasthan, Jodhpur. © Messbass / Uttar Pradesh, Varanasi (Benares), sunshades on the Gange banks. © Messbass / Rajasthan, Udaipur. © Messbass / Rajasthan, Udaipur. © Rabah Zanoun / Rajasthan, Jodhpur.

→→ PAGES 22-23
© Marie-Claude Réau / Ladakh, Leh, femmes lors d'une fête populaire qui, comme le veut la coutume, portent leurs coiffes ornées de turquoises. © Marie-Claude Réau / Ladakh, Leh, women during a popular fair, and according to the habit, wearing caps decorated with turquoise.

→→ PAGES 24-25
© Rabah Zanoun / Rajasthan, Jaisalmer, pèlerin jaïn. © Willy Cabourdin / Uttar Pradesh, Varanasi (Bénarès), le long des ghâts, marches qui mènent au Gange. © Messbass / Uttar Pradesh, Varanasi (Bénarès). © Rabah Zanoun / Rajasthan, Jaisalmer, jain pilgrims. © Willy Cabourdin / Uttar Pradesh, Varanasi (Benares), along the ghats, steps that leads to the Gange. © Messbass / Uttar Pradesh, Varanasi (Benares).

→→ PAGES 26-27
© Messbass / Rajasthan, Jaisalmer, troupe de théâtre. © Messbass / Rajasthan, Jaisalmer, bouteilles de gaz. © Yves Bernard / Tamil Nadu, masque de théâtre. © Messbass / Rajasthan, Jaisalmer, theater company. © Messbass / Rajasthan, Jaisalmer, gas cylinders. © Yves Bernard / Tamil Nadu, theater mask.

→→ PAGES 28-29
© Willy Cabourdin / Uttar Pradesh, Varanasi (Bénarès), le long des ghâts. © Rabah Zanoun / Shekhawati, Mandawa, femme dans un haveli. © Rabah Zanoun / Shekhawati, Mandawa, femme dans un haveli. © Willy Cabourdin / Uttar Pradesh, Varanasi (Benares), along the ghats. © Rabah Zanoun / Shekhawati, Mandawa, woman in a haveli. © Rabah Zanoun / Shekhawati, Mandawa, woman in a haveli.

→→ PAGES 30-31
© Julie Pesesse / Maharashtra, dans le train Madgaon Express, entre Bombay et la province de Goa. © Yves Bernard / Tamil Nadu, Madurai, vendeur de fleurs. © Rabah Zanoun / Rajasthan, Jaisalmer, pèlerins jaïns. © Julie Pesesse / Maharashtra, dans le train Madgaon Express, entre Bombay et la province de Goa. © Rabah Zanoun / Rajasthan, Jaisalmer, pèlerins jaïns. © Julie Pesesse / Maharashtra, dans le train Madgaon Express, entre Bombay et la province de Goa. © Rabah Zanoun / Rajasthan, aux environs de Jodhpur, femmes de la tribu Bishnoi. © Julie Pesesse / Maharashtra, in the train Madgaon Express, between Bombay and the region of Goa. © Yves Bernard / Tamil Nadu, Madurai, flowers seller. © Rabah Zanoun / Rajasthan, Jaisalmer, jains pilgrims. © Julie Pesesse / Maharashtra, in the train Madgaon Express, between Bombay and the region of Goa. © Rabah Zanoun / Rajasthan, Jaisalmer, jains pilgrims.

© Julie Pesesse / Maharashtra, in the Madgaon Express train, between Bombay and the region of Goa. © Rabah Zanoun / Rajasthan, near Jodhpur, Bishnoi tribal women.

→→ PAGES 32-33
© Rabah Zanoun / Shekhawati, Mandawa, femme dans un haveli. © Rabah Zanoun / Rajasthan, arbre sacré. © Rabah Zanoun / Shekhawati, Mandawa, woman in a haveli. © Rabah Zanoun / Rajasthan, holy tree.

→→ PAGES 34-35
© Tim Desgraupes / Uttaranchal, Rishikesh, enfants avec leur grand-père sur les ghâts, marches qui mènent au Gange. © Tim Desgraupes / Uttaranchal, Rishikesh, children with their grandfather on the ghats, steps that lead to the Gange.

→→ PAGES 36-37
© Kharaktêr / Lentilles corail. © Kharaktêr / Coral lentils.

→→ PAGES 38-39
© Tim Desgraupes / Uttaranchal, Rishikesh, pèlerins sur les ghâts. © Tim Desgraupes / Uttaranchal, Rishikesh, pilgrims on the ghats.

→→ PAGES 40-41
© Tim Desgraupes / Uttar Pradesh, Varanasi (Bénarès), jeune garçon sur les rives du Gange. © Tim Desgraupes / Uttar Pradesh, Varanasi (Benares), young boy on the banks of the Gange.

→→ PAGES 42-43
© Willy Cabourdin / Rajasthan, Jaisalmer. © Messbass / Rajasthan, Bundi. © Willy Cabourdin / Rajasthan, Jaisalmer. © Willy Cabourdin / Rajasthan, Jaisalmer. © Willy Cabourdin / Rajasthan, Jaisalmer. © Messbass / Rajasthan, Bundi. © Willy Cabourdin / Rajasthan, Jaisalmer. © Willy Cabourdin / Rajasthan, Jaisalmer.

→→ PAGES 44-45
© Julie Pesesse / Maharashtra, gare de Kurla. © Messbass / Uttar Pradesh, Varanasi (Bénarès). © Julie Pesesse / Maharashtra, Bombay, vue depuis la terrasse d'un hôtel. © Messbass / Rajasthan, Jaisalmer. © Yves Bernard / Tamil Nadu, Madurai, entrée d'un temple. © Julie Pesesse / Maharashtra, gare de Kurla. © Julie Pesesse / Rajasthan, Mont Abu, présentation des Dieux. © Julie Pesesse / Maharashtra, Bombay. © Julie Pesesse / Maharashtra, Kurla station. ©Messbass / Uttar Pradesh, Varanasi (Benares). © Julie Pesesse / Maharashtra, Bombay, view from a hotel terrace. © Messbass / Rajasthan, Jaisalmer. © Yves Bernard / Tamil Nadu, Madurai, a temple entrance. © Julie Pesesse / Maharashtra, Kurla station. © Julie Pesesse / Rajasthan, Abu Mount, presentation of Gods. © Julie Pesesse / Maharashtra, Bombay.

→→ PAGES 46-47
© Willy Cabourdin / Emballage de beedies. © Willy Cabourdin / Orissa, Konarak. © Willy Cabourdin / Beedies boxes. © Willy Cabourdin / Orissa, Konarak.

→→ PAGES 48-49
© Tim Desgraupes / Rajasthan, Jaïpur. © Yves Bernard / Tamil Nadu, Tuticorin, écorces d'oranges séchées pour pots-pourris. © Tim Desgraupes / Rajasthan, Jaipur. © Yves Bernard / Tamil Nadu, Tuticorin, dried orange peels for potpourris.

→→ PAGES 50-51
© Tim Desgraupes / Uttaranchal, Hardwar, sâdhus se lavant dans le Gange. © Yves Bernard / Tamil Nadu, Madurai. © Yves Bernard / Tamil Nadu, Tuticorin, ouvrières dans une usine de pots-pourris. © Tim Desgraupes / Uttaranchal, Hardwar, Sadhus bathing in the Gange. © Yves Bernard / Tamil Nadu, Madurai. © Yves Bernard / Tamil Nadu, Tuticorin, working woman in a potpourris factory.

→→ PAGES 52-53
© Willy Cabourdin / Uttar Pradesh, Varanasi (Bénarès), Dasaswanedh Ghât. © Willy Cabourdin / Uttar Pradesh, Varanasi (Bénarès), Jalsain Ghât. © Willy Cabourdin / Uttar Pradesh, Varanasi (Bénarès), Jalsain Ghât, ghât où se pratiquent les crémations. Les marchands de bois jouxtent les marches qui mènent au Gange. © Messbass / Uttar Pradesh, Varanasi (Bénarès), Jalsain Ghât, sâdhu couvert de cendres. © Willy Cabourdin / Uttar Pradesh, Varanasi (Bénarès), Meer Ghât. © Willy Cabourdin / Uttar Pradesh, Varanasi (Benares), Dasaswanedh Ghat. © Willy Cabourdin / Uttar Pradesh, Varanasi (Benares), Jalsain Ghat. © Willy Cabourdin / Uttar Pradesh, Varanasi (Benares), Jalsain Ghat, ghat where cremations take place. The wood mongers are near the steps that lead to the Gange. © Messbass / Uttar Pradesh, Varanasi (Bénarès), Jalsain Ghat, Sadhu covered with ashes. © Willy Cabourdin / Uttar Pradesh, Varanasi (Benares), Meer Ghat.

→→ PAGES 54-55
© Tim Desgraupes / Uttar Pradesh, Varanasi (Bénarès), ghâts lors d'une cérémonie sur le Gange. © Tim Desgraupes / Uttar Pradesh, Varanasi (Benares), ghats during a ceremony on the Gange.

→→ PAGES 56-57
© Willy Cabourdin / Rajasthan, Deshnok, temple de Karni Mata (rats sacrés). © Messbass / Rajasthan, Jaisalmer. © Messbass / Rajasthan, Jaisalmer. © Yves Bernard / Tamil Nadu, Tuticorin, fleurs séchées pour pots-pourris. © Willy Cabourdin / Rajasthan, Deshnok, Karni Mata Temple (holy rats). © Messbass / Rajasthan, Jaisalmer. © Messbass / Rajasthan, Jaisalmer. © Yves Bernard / Tamil Nadu, Tuticorin, dried flowers for potpourris.

→→ PAGES 58-59
© Yves Bernard / Tamil Nadu, cheval en terre dans un temple.

© Rabah Zanoun / Rajasthan. © Yves Bernard / Tamil Nadu, terra cotta horse in a temple. © Rabah Zanoun / Rajasthan.

→→ PAGES 60-61
© Tim Desgraupes / Uttar Pradesh, Varanasi (Bénarès), barques sur les rives du Gange. © Tim Desgraupes / Uttar Pradesh, Varanasi (Benares), boats on the banks of the Gange.

→→ PAGES 62-63
© Bruno Valli / Tamil Nadu, Tiruchirapalli, visages sculptés à l'entrée du temple de Sri Ranganathaswamy. © Bruno Valli / Tamil Nadu, Madurai, chaussures à l'entrée du temple de Thanjavur (Tanjore). © Bruno Valli / Tamil Nadu, Tiruchirapalli, carved faces at the entrance to Sri Ranganathaswamy Temple. © Bruno Valli / Tamil Nadu, Madurai, shoes at the entrance to Thanjavur Temple (Tanjore).

→→ PAGES 64-65
© Julie Pesesse / Maharashtra, gare de Kurla, graffiti. © Kharaktêr / Graffiti. © Julie Pesesse / Maharashtra, gare de Kurla, graffiti. © Kharaktêr / Graffiti.

→→ PAGES 66-67
© Jaques Tournebize / Tamil Nadu, Dharasuram, brahmane, prêtre du temple. © Kharaktêr / Igname. © Messbass / Rajasthan, Deshnok, temple de Karni Mata (rats sacrés). © Jaques Tournebize / Tamil Nadu, Dharasuram, Brahman, temple priest. © Kharaktêr / Yam. © Messbass / Rajasthan, Deshnok, Karni Mata Temple (holy rats).

→→ PAGES 68-69
© Messbass / Orissa, Konarak, fils d'un pêcheur sur la plage. © Tim Desgraupes / Uttaranchal, Rishikesh, élèves dans une école hindouiste. © Messbass / Orissa, Konarak. © Messbass / Orissa, Konarak, the son of a fisherman

on the beach. © Tim Desgraupes / Uttaranchal, Rishikesh, pupils in a Hindu school. © Messbass / Orissa, Konarak.

→→ PAGES 70-71
© Julie Pesesse / Gujarat, Palitana, enfant nourrissant les vaches dans un goshala. © Rabah Zanoun / Rajasthan, migration des grues cendrées. © Kharaktêr / Riz sauvage. © Julie Pesesse / Gujarat, Palitana, veau nouveau-né dans un goshala. © Julie Pesesse / Gujarat, Palitana, children feeding cows in a goshala. © Rabah Zanoun / Rajasthan, ashy crane's migration. © Kharaktêr / Wild rice. © Julie Pesesse / Gujarat, Palitana, a new-born calf in a goshala.

→→ PAGES 72-73
© Messbass / Rajasthan, Deshnok, déjeuner des rats au temple de Karni Mata. © Tim Desgraupes / Uttar Pradesh, Varanasi (Bénarès), jeune garçon naviguant sur le Gange. © Messbass / Rajasthan, porte à Jaisalmer. © Messbass / Rajasthan, Deshnok, rat's lunch at the Karni Mata Temple. © Tim Desgraupes / Uttar Pradesh, Varanasi (Benares), young boy sailing on the Gange. © Messbass / Rajasthan, gate at Jaisalmer.

→→ PAGES 74-75
© Marie-Claude Réau / Ladakh, yak sur les hauteurs de Nimaling. © Rabah Zanoun / Rajasthan, Jaisalmer, une des portes du fort. © Yves Bernard / Tamil Nadu, Madurai. © Yves Bernard / Tamil Nadu, Tuticorin, sacs dans une usine de pots-pourris. © Julie Pesesse / Gujarat, Palitana, vaches dans un goshala. © Marie-Claude Réau / Ladakh, yak on the heights of the Nimalings. © Rabah Zanoun / Rajasthan, Jaisalmer, one of the fortress gate. © Yves Bernard / Tamil Nadu, Madurai. © Yves Bernard / Tamil Nadu, Tuticorin, sacks in a potpourris factory. © Julie Pesesse / Gujarat, Palitana, cows in a goshala.

→→ PAGES 76-77
© Messbass / Uttar Pradesh, Varanasi (Bénarès), sâdhu sur les bords du Gange. © Messbass / Orissa, Konarak, fils d'un pêcheur sur la plage. © Kharaktêr / Poudre de curry. © Messbass / Uttar Pradesh, Varanasi (Benares), Sadhu on the Gange banks. © Messbass / Orissa, Konarak, son of a fisherman on the beach. © Kharaktêr / curry powder.

→→ PAGES 78-79
© Rabah Zanoun / Rajasthan, Jaïpur, fresque au fort d'Amber. © Tim Desgraupes / Himachal Pradesh, mendiant dans les rues de Manali. © Rabah Zanoun / Rajasthan, Jodhpur, tisserands dans une fabrique de tapis. © Rabah Zanoun / Rajasthan, Jaïpur, fresque au fort d'Amber. © Rabah Zanoun / Rajasthan, Jaipur, fresco at the Amber fortress. © Tim Desgraupes / Himachal Pradesh, beggar in the streets of Manali. © Rabah Zanoun / Rajasthan, Jodhpur, weavers in a carpet factory. © Rabah Zanoun / Rajasthan, Jaipur, fresco at the Amber fortress.

→→ PAGES 80-81
© Tim Desgraupes / Uttar Pradesh, Varanasi (Bénarès), au repos dans un Tchai-shop sur la rive sud du Gange. © Tim Desgraupes / Uttar Pradesh, Varanasi (Benares), at rest in a Tchai-shop on the south bank of the Gange.

→→ PAGES 82-83
© Rabah Zanoun / Uttar Pradesh, Agra, le Taj Mahal vu du Fort Rouge. © Kharaktêr / Kumquats. © Messbass / Haryana, New Delhi. © Messbass / Uttar Pradesh, Varanasi (Bénarès), sâdhu couvert de cendres. © Rabah Zanoun / Uttar Pradesh, Agra, the Taj Mahal seen from the Red Fort. © Kharaktêr / Kumquats. © Messbass / Haryana, New Delhi. © Messbass / Uttar Pradesh, Varanasi (Benares), Sadhu covered with ashes.

→→ PAGES 84-85
© Willy Cabourdin / Rajasthan, Jaisalmer. © Messbass / Rajasthan, Jaisalmer. © Tim Desgraupes / Uttaranchal, Hardwar, cortège nuptial. © Tim Desgraupes / Uttaranchal, jeune sherpa dans un Tchai-shop sur la route des sources du Gange entre Gangotri (Bhagirathi) et Gaumukh. © Willy Cabourdin / Rajasthan, Jaisalmer. © Messbass / Rajasthan, Jaisalmer. © Tim Desgraupes / Uttaranchal, Hardwar, a bridal procession. © Tim Desgraupes / Uttaranchal, young sherpa in a Tchai-shop on the road to the Gange's springs between Gangotri (Bhagirathi) and Gaumukh.

→→ PAGES 86-87
© Messbass / Rajasthan, homme dans un train. © Jacques Tournebize / Tamil Nadu, Pondichéry, Big market. © Messbass / Rajasthan, homme dans un train. © Yves Bernard / Tamil Nadu, Tuticorin, ouvriers dans une usine de pots-pourris. © Yann Jaffres / Madhya Pradesh, Jhabua, femmes Bhil au marché. © Messbass / Rajasthan, man in a train. © Jacques Tournebize / Tamil Nadu, Pondichery, Big market. © Messbass / Rajasthan, man in a train. © Yves Bernard / Tamil Nadu, Tuticorin, workshop men in a potpourris factory. © Yann Jaffres / Madhya Pradesh, Jhabua, Bhil women at the market.

→→ PAGES 88-89
© Anne-Julie Esparceil / Karnataka, Mysore, vendeur de fleurs, offrandes au temple du marché de Devaraja. © Tim Desgraupes / Uttar Pradesh, Varanasi (Bénarès), fillette lors d'une cérémonie. © Kharaktêr / Fleurs de jasmin. © Anne-Julie Esparceil / Karnataka, Mysore, flowers sellers, offering to the Devaraja market Temple. © Tim Desgraupes / Uttar Pradesh, Varanasi (Benares), young girl during a ceremony. © Kharaktêr / Jasmine flower.

→→ PAGES 90-91
© Willy Cabourdin / Rajasthan, Jaisalmer. © Yann Jaffres / Madhya Pradesh, Mandu, fête de Divali (fête des lumières qui marque l'entrée dans la nouvelle année hindoue). © Kharaktêr / Maïs. © Julie Pesesse / Maharashtra, Bombay, vue depuis la terrasse de l'hôtel Victoria. © Willy Cabourdin / Rajasthan, Jaisalmer. © Yann Jaffres / Madhya Pradesh, Mandu, Divali fair (light fair that signifies the beginning of the Hindu New Year). © Kharaktêr / Corn. © Julie Pesesse / Maharashtra, Bombay, view from the Victoria Hotel terrace.

→→ PAGES 92-93
© Julie Pesesse / Uttar Pradesh, Varanasi (Bénarès), centre d'accueil pour jains. © Willy Cabourdin / Rajasthan, Jaisalmer. © Julie Pesesse / Maharashtra, Bombay, sur la route de l'aéroport. © Kharaktêr / Barfis, gâteaux indiens. © Julie Pesesse / Uttar Pradesh, Varanasi (Benares), rest centre for jains. © Willy Cabourdin / Rajasthan, Jaisalmer. © Julie Pesesse / Maharashtra, Bombay, on the road to the airport. © Kharaktêr / Barfis, Indian cakes.

→→ PAGES 94-95
© Messbass / Peau de vache, détail. © Messbass / Rajasthan, dunes dans les environs de Jaisalmer. © Marie-Claude Réau / Ladakh, Leh, les moissons fin septembre vues depuis les hauteurs de la ville. © Yves Bernard / Tamil Nadu, Tuticorin, fleurs pour les pots-pourris. © Messbass / Rajasthan, Pushkar. © Messbass / Cowskeen, detail. © Messbass / Rajasthan, dunes near Jaisalmer. © Marie-Claude Réau / Ladakh, Leh, harvest time at the end of September seen from the heights of the city. © Yves Bernard / Tamil Nadu, Tuticorin, flowers for potpourris. © Messbass / Rajasthan, Pushkar.

→→ PAGES 96-97
© Tim Desgraupes / Uttaranchal,
Rishikesh, pèlerins sur les ghâts.
© Messbass / Uttar Pradesh, Varanasi
(Bénarès). © Tim Desgraupes /
Uttaranchal, Rishikesh, pilgrims
on the ghats. © Messbass / Uttar
Pradesh, Varanasi (Benares).

→→ PAGES 98-99
© Jacques Tournebize / Tamil Nadu,
Pondichéry, rickshaw semi-remorque.
© Messbass / Rajasthan, Bundi.
© Messbass / Orissa, Konarak.
© Messbass / Rajasthan, Pushkar.
© Messbass / Rajasthan, Jaisalmer.
© Messbass / Orissa, Konarak.
© Jacques Tournebize / Karnataka,
Bengalore, camion indien Tata.
© Jacques Tournebize / Tamil Nadu,
Pondichery, rickshaw trailer.
© Messbass / Rajasthan, Bundi.
© Messbass / Orissa, Konarak.
© Messbass / Rajasthan, Pushkar.
© Messbass / Rajasthan, Jaisalmer.
© Messbass / Orissa, Konarak.
© Jacques Tournebize / Karnataka,
toward Bengalore, Indian Tata truck.

→→ PAGES 100-101
© Kharaktêr. © Tim Desgraupes /
Ladakh, femme Dha Hanu, tribu
indo-aryenne, également appelée
Dard ou Ariyan. © Tim Desgraupes /
Voyageurs dans le train entre Jammu
(Cachemire) et Varanasi (Bénarès) dans
l'Uttar Pradesh. © Kharaktêr. © Tim
Desgraupes / Ladakh, Dha Hanu's tribe
woman, indian-aryan tribe, also called
Dard or Ariyan. © Tim Desgraupes /
Travellers in the train between Jammu
(Kashmir) and Varanasi (Benares) in the
Uttar Pradesh.

→→ PAGES 102-103
© Tim Desgraupes / Uttar Pradesh,
Varanasi (Bénarès), l'ancien patron
d'une fabrique de saris, devenu
aveugle, vit au milieu de l'atelier.
© Tim Desgraupes / Uttar Pradesh,
Varanasi (Benares), the former owner
of a saris factory, gone blind, lives in
the middle of the shop.

→→ PAGES 104-105
© Kharaktêr / Piments. © Jacques
Tournebize / Tamil Nadu, rizières.
© Messbass / Haryana, New Delhi.
© Yves Bernard / Tamil Nadu, Madurai.
© Kharaktêr / Chillis. © Jacques
Tournebize / Tamil Nadu, rice fields.
© Messbass / Haryana, New Delhi.
© Yves Bernard / Tamil Nadu, Madurai.

→→ PAGES 106-107
© Willy Cabourdin / Uttar Pradesh,
Varanasi (Bénarès). © Willy
Cabourdin / Emballage de bétel séché.
© Willy Cabourdin / Uttar Pradesh,
Varanasi (Benares). © Willy Cabourdin /
Dried betel packing.

→→ PAGES 108-109
© Kharaktêr. © Yann Jaffres /
Karnataka, Mysore, femme vendant
des feuilles de bétel pour la fabrication
de pan au marché de Devaraja.
© Kharaktêr / Feuilles de bétel.
© Yves Bernard / Tamil Nadu, Madurai.
© Kharaktêr. © Yann Jaffres /
Karnataka, Mysore, woman selling
betel leaves for the fabrication of pan
at the Devaraja market. © Kharaktêr /
Betel leaves. © Yves Bernard / Tamil
Nadu, Madurai.

→→ PAGES 110-111
© Jacques Tournebize / Tamil Nadu,
Dharasuram, temple de Shiva.
© Yves Bernard / Tamil Nadu, Tuticorin,
fleurs de pots-pourris. © Jacques
Tournebize / Tamil Nadu, Kottari, allée
de chevaux d'un temple de village.
© Jacques Tournebize / Kerala, porte
à Cochin. © Jacques Tournebize /
Tamil Nadu, Dharasuram, Shiva
Temple. © Yves Bernard / Tamil Nadu,
Tuticorin, flowers for potpourris.
© Jacques Tournebize / Tamil Nadu,
Kottari, a line of horses of a village
Temple. © Jacques Tournebize /
Kerala, Cochin, door.

→→ PAGES 112-113
© Yves Bernard / Tamil Nadu,
Madurai. © Yves Bernard / Tamil
Nadu, Madurai, fourmis rouges.

© Yves Bernard / Tamil Nadu,
Madurai. © Yves Bernard / Tamil
Nadu,Madurai, red ants.

→→ PAGES 114-115
© Messbass / Ventilateur dans un train.
© Tim Desgraupes / Cachemire, enfant
d'une tribu nomade de l'Himalaya dans
la région de Kargil. © Rabah Zanoun /
Uttar Pradesh, Agra, le Taj Mahal vu du
Fort Rouge. © Messbass / Publicité
pour du talc. © Messbass / Fan in a
train. © Tim Desgraupes / Kashmir,
child from an Himalaya nomad tribe in
the district of Kargil. © Rabah Zanoun /
Uttar Pradesh, Agra, the Taj Mahal seen
from the Red Fort. © Messbass / Talc
powder advertising.

→→ PAGES 116-117
© Yves Bernard / Tamil Nadu,
banyans. © Messbass / Rajasthan,
Jaisalmer. © Kharaktêr / Fleurs
de bananier, fleurs d'ail et concombre
sauvage. © Yves Bernard / Tamil
Nadu, banyan trees. © Messbass /
Rajasthan, Jaisalmer. © Kharaktêr /
Banana flowers, garlic flowers et wild
cucumber.

→→ PAGES 118-119
© Isabelle Meyniel / Kerala, Kovalam
beach. © Isabelle Meyniel / Tamil
Nadu, Madurai. © Isabelle Meyniel /
Kerala, Kovalam beach. © Isabelle
Meyniel / Tamil Nadu, Madurai.

→→ PAGES 120-121
© Willy Cabourdin / Uttar Pradesh,
Varanasi (Bénarès). © Yves Bernard /
Tamil Nadu. © Kharaktêr / Canne
à sucre. © Willy Cabourdin / Uttar
Pradesh, Varanasi (Bénarès). © Willy
Cabourdin / Uttar Pradesh, Varanasi
(Benares). © Yves Bernard / Tamil
Nadu. © Kharaktêr / Sugar cane.
© Willy Cabourdin / Uttar Pradesh,
Varanasi (Benares).

→→ PAGES 122-123
© Yves Bernard / Tamil Nadu,
Tuticorin, usine de pots-pourris.
© Yves Bernard / Tamil Nadu,
Tuticorin, potpourris factory.

→→ PAGES 124-125
© Willy Cabourdin / Tamil Nadu, Rajapalayan, citerne d'eau. © Willy Cabourdin / Rajasthan, Deshnok, temple de Karni Mata (des rats sacrés). © Rabah Zanoun / Rajasthan, Shekawati, fresque murale dans un haveli. © Willy Cabourdin / Tamil Nadu, Rajapalayan, water reservoir. © Willy Cabourdin / Rajasthan, Deshnok, Karni Mata Temple (holy rats). © Rabah Zanoun / Rajasthan, Shekawati, fresco in a haveli.

→→ PAGES 126-127
© Jacques Tournebize / Tamil Nadu, Madurai, dieu taureau Nandy Minakshi, temple de Sundareshvara. © Julie Pesesse / Maharashtra, Bombay. © Julie Pesesse / Ventilateur dans un train. © Tim Desgraupes / Haryana, New Delhi. © Julie Pesesse / Maharashtra, Bombay. © Jacques Tournebize / Tamil Nadu, Madurai, Nandy Minakshi Taurus god, Sundareshvara Temple. © Julie Pesesse / Maharashtra, Bombay. © Julie Pesesse / Fan in a train. © Tim Desgraupes / Haryana, New Delhi. © Julie Pesesse / Maharashtra, Bombay.

→→ PAGES 128-129
© Messbass / Uttar Pradesh, Varanasi (Bénarès). © Rabah Zanoun / Rajasthan, entre Bikaner et Jaisalmer, femmes gitanes. © Yves Bernard / Tamil Nadu. © Messbass / Uttar Pradesh, Varanasi (Benares). © Rabah Zanoun / Rajasthan, between Bikaner and Jaisalmer, gypsies women. © Yves Bernard / Tamil Nadu.

→→ PAGES 130-131
© Rabah Zanoun / Rajasthan. © Messbass / Orissa, Konarak. © Willy Cabourdin / Rajasthan, Deshnok, temple de Karni Mata (des rats sacrés). © Julie Pesesse / Goa. © Rabah Zanoun / Rajasthan. © Messbass / Orissa, Konarak. © Willy Cabourdin / Rajasthan, Deshnok, Karni Mata Temple (holy rats). © Julie Pesesse / Goa.

→→ PAGES 132-133
© Tim Desgraupes / Himachal Pradesh, sources d'eau chaude naturelle, un des Lieux saints de l'hindouisme vers Manali. © Tim Desgraupes / Himachal Pradesh, hot springs, one of the holy places of Hinduism near Manali.

→→ PAGES 134-135
© Tim Desgraupes / Entre le Cachemire et l'Uttar Pradesh. © Tim Desgraupes / Détail. © Tim Desgraupes / Himachal Pradesh, environs de Manali. © Julie Pesesse / Karnataka, Bangalore, élèves de l'institution Father Harry pour sourds et muets. © Julie Pesesse / Bihar, Bho Jamsala, cantine jaïn. © Julie Pesesse / Karnataka, Bangalore, élèves de l'institution Father Harry pour sourds et muets. © Willy Cabourdin / Tamil Nadu, Rajapalayan, usine de traitement de coton. © Julie Pesesse / Karnataka, Bangalore, élèves de l'institution Father Harry pour sourds et muets. © Tim Desgraupes / Entre le Cachemire et l'Uttar Pradesh. © Tim Desgraupes / Between Kashmir and Uttar Pradesh. © Tim Desgraupes / Detail. © Tim Desgraupes / Himachal Pradesh, near Manali. © Julie Pesesse / Karnataka, Bangalore, pupils of Father Harry Institution for the deaf-and-dumb. © Julie Pesesse / Bihar, Bho Jamsala, jain canteen. © Julie Pesesse / Karnataka, Bangalore, pupils of Father Harry Institution for deaf-and-dumbs. © Willy Cabourdin / Tamil Nadu, Rajapalayan, cotton factory. © Julie Pesesse / Karnataka, Bangalore, pupils of Father Harry Institution for the deaf-and-dumb. © Tim Desgraupes / Between Kashmir and Uttar Pradesh.

→→ PAGES 136-137
© Rabah Zanoun / Rajasthan. © Messbass / Rajasthan, Bundi, selle de rickshaw. © Messbass / Rajasthan, Bundi. © Messbass / Rajasthan, Bundi. © Rabah Zanoun / Rajasthan. © Messbass / Rajasthan, Bundi, rickshaw seat. © Messbass / Rajasthan, Bundi. © Messbass / Rajasthan, Bundi.

→→ PAGES 138-139
© Messbass / Rajasthan, Jaisalmer. © Yves Bernard / Tamil Nadu, Madurai, temple de Sri Meenakshi. © Rabah Zanoun / Rajasthan, Jodhpur, application de motifs sur les tissus. © Messbass / Rajasthan, Jaisalmer. © Yves Bernard / Tamil Nadu, Madurai, Sri Meenakshi Temple. © Rabah Zanoun / Rajasthan, Jodhpur, paintings on fabric.

→→ PAGES 140-141
© Bruno Valli / Kerala, Kovalam beach. © Isabelle Meyniel / Kerala, Kovalam beach, barques de pêcheurs. © Bruno Valli / Kerala, Kovalam beach. © Isabelle Meyniel / Kerala, Kovalam beach, fishing boats.

→→ PAGES 142-143
© Kharaktêr. © Yves Bernard / Tamil Nadu, Madurai, temple de Sri Meenakshi. © Yves Bernard / Tamil Nadu. © Kharaktêr. © Yves Bernard / Tamil Nadu, Madurai, Sri Meenakshi Temple. © Yves Bernard / Tamil Nadu.

→→ PAGES 144-145
© Rabah Zanoun / Rajasthan, Shekawati, Mandawa. © Yves Bernard / Tamil Nadu, Madurai. © Rabah Zanoun / Rajasthan, chauffeur routier. © Rabah Zanoun / Rajasthan, Shekawati, Mandawa. © Yves Bernard / Tamil Nadu, Madurai. © Rabah Zanoun / Rajasthan, lorry driver.

→→ PAGES 146-147
© Rabah Zanoun / Rajasthan. © Rabah Zanoun / Uttar Pradesh, Agra, Taj Mahal. © Rabah Zanoun / Rajasthan. © Rabah Zanoun / Rajasthan. © Rabah Zanoun / Rajasthan. © Rabah Zanoun / Uttar Pradesh, Agra, Taj Mahal. © Rabah Zanoun / Rajasthan. © Rabah Zanoun / Rajasthan.

→→ PAGES 148-149
© Messbass / Rajasthan, Udaïpur.
© Messbass / Rajasthan, Udaïpur.
© Messbass / Rajasthan, Udaïpur.
© Kharaktêr. © Messbass / Rajasthan,
Udaïpur. © Messbass / Rajasthan,
Udaïpur. © Messbass / Rajasthan,
Udaïpur. © Kharaktêr.

→→ PAGES 150-151
© Willy Cabourdin / Rajasthan,
Jaisalmer, lac Gadi Jagar. © Willy
Cabourdin / Rajasthan, Pushkar.
© Julie Pesesse / Maharashtra,
Bombay, poignées dans un wagon
réservé aux femmes. © Willy
Cabourdin / Haryana, New Delhi.
© Willy Cabourdin / Tamil Nadu,
Rajapalayan. © Willy Cabourdin /
Rajasthan, Jaisalmer, Gadi Jagar
Lake. © Willy Cabourdin / Rajasthan,
Pushkar. © Julie Pesesse /
Maharashtra, Bombay, handles in
a truck reserved for women. © Willy
Cabourdin / Haryana, New Delhi.
© Willy Cabourdin / Tamil Nadu,
Rajapalayan.

→→ PAGES 152-153
© Tim Desgraupes / Uttaranchal,
Rishikesh. © Jacques Tournebize /
Tamil Nadu, Tiruchirapally, le temple
de Srirangam, détail d'un gopuram
(porte monumentale). © Tim
Desgraupes / Cachemire, embarcadère
sur les rives du lac de Srinagar. © Tim
Desgraupes / Uttaranchal, Rishikesh.
© Jacques Tournebize / Tamil Nadu,
Tiruchirapally, Srirangam Temple,
a gopuram detail (monumental door).
© Tim Desgraupes / Kashmir, loading
dock on the banks of Srinagar Lake.

→→ PAGES 154-155
© Willy Cabourdin / Uttar Pradesh,
Varanasi (Bénarès). © Yann Jaffres /
Madhya Pradesh, Mandu, enfants
devant un rangoli (sol peint réalisé
pour la fête de Divali). © Rabah
Zanoun / Rajasthan, mariage.
© Yves Bernard / Tamil Nadu,
sur la plage de Chennaï. © Willy
Cabourdin / Uttar Pradesh, Varanasi
(Benares). © Yann Jaffres / Madhya
Pradesh, Mandu, children in front
of a rangoli (painted floor made
for the Divali fair). © Rabah Zanoun /
Rajasthan, wedding. © Yves Bernard /
Tamil Nadu, on the Chennai beach.

→→ PAGES 156-157
© Messbass / Tamil Nadu, Madurai.
© Yves Bernard / Tamil Nadu,
Madurai, temple de Sri Meenakshi.
© Messbass / Tamil Nadu, Madurai.
© Yves Bernard / Tamil Nadu,
Madurai, Sri Meenakshi Temple.

→→ PAGES 158-159
© Julie Pesesse / Goa, dans un train
vers Bengalore. © Julie Pesesse / Goa,
Panaji, machine servant à fabriquer du
jus de canne. © Kharaktêr. © Julie
Pesesse / Journal télévisé d'une
chaîne nationale indienne. © Julie
Pesesse / Maharashtra, Bombay, hall
d'un collège pour garçon. © Julie
Pesesse / Goa, Panaji, marchand de
jus de canne. © Julie Pesesse /
Maharashtra, Bombay, détail d'un
train. © Julie Pesesse / Goa, Panaji,
machine servant à fabriquer du jus de
canne. © Julie Pesesse / Maharashtra,
Bombay, terminus à la gare de
Chhatrapati Shivaji (Victoria station).
© Julie Pesesse / Goa, in a train to
Bengalore. © Julie Pesesse / Goa,
Panaji, machine to make sugar cane
juice. © Kharaktêr. © Julie Pesesse /
TV news on a national Indian channel.
© Julie Pesesse / Maharashtra,
Bombay, boy high school hall.
© Julie Pesesse / Goa, Panaji, a sugar
cane juice vendor. © Julie Pesesse /
Maharashtra, Bombay, train detail.
© Julie Pesesse / Goa, Panaji,
machine to make sugar cane juice.
© Julie Pesesse / Maharashtra,
Bombay, last stop at Chhatrapati
Shivaji Station (Victoria station).

→→ PAGES 160-161
© Messbass / Rajasthan, Udaïpur.
© Messbass / Rajasthan, Pushkar.
© Messbass / Rajasthan, Udaïpur.
© Messbass / Rajasthan, Udaïpur.
© Messbass / Rajasthan, Udaïpur.
© Messbass / Rajasthan, Udaïpur.

© Messbass / Rajasthan, Pushkar.
© Messbass / Rajasthan, Udaipur.
© Messbass / Rajasthan, Udaipur.
© Messbass / Rajasthan, Udaipur.

→→ PAGES 162-163
© Tim Desgraupes / Himachal Pradesh,
Malana, village isolé à environ 150 km
de Manali, dans les montagnes.
© Tim Desgraupes / Himachal Pradesh,
Malana, cut off village about 150 km
from Manali, in the mountains.

→→ PAGES 164-165
© Tim Desgraupes / Cachemire,
embarcadère sur les rives du lac
de Srinagar. © Tim Desgraupes /
Kashmir, loading dock on the banks
of Srinagar Lake.

→→ PAGES 166-167
© Willy Cabourdin / Uttar Pradesh,
Varanasi (Bénarès). © Kharaktêr.
© Julie Pesesse / Goa, scooter.
© Julie Pesesse / Goa, attente du
bac pour traverser la Mandori River.
© Willy Cabourdin / Uttar Pradesh,
Varanasi (Benares). © Kharaktêr.
© Julie Pesesse / Goa, scooter.
© Julie Pesesse / Goa, wainting for
the ferry to cross the Mandori River.

→→ PAGES 168-169
© Tim Desgraupes / Uttaranchal,
dans un Tchai-shop sur la route
des sources du Gange à Gangotri
(Bhagirathi). © Tim Desgraupes /
Uttaranchal, in a Tchai-shop on
the road to the Gange's springs
at Gangotri (Bhagirathi).

→→ PAGES 170-171
© Julie Pesesse / Rajasthan, lune
au Mont Abu. © Julie Pesesse /
Gujarat, Palitana. © Julie Pesesse /
Gujarat, Palitana. © Yann Jaffres /
Karnataka, Mysore, vendeur d'œillets
au marché Devaraja. © Julie Pesesse /
Rajasthan, moon at the Abu Mount.
© Julie Pesesse / Gujarat, Palitana.
© Julie Pesesse / Gujarat, Palitana.
© Yann Jaffres / Karnataka, Mysore,
cloves vendor at Devaraja market.

BIOGRAPHIES

→→ Yves Bernard

Né en 1972, Parisien s'étant expatrié à Hong Kong depuis 1996, il voyage dès que possible pour les affaires et pour le plaisir. Yves est un designer olfactif qui aime à dire qu'il n'a aucune formation en photographie, et n'a jamais ouvert un livre sur le sujet.
Born in 1972, lived in Paris until 1996 when he expatriated to Hong Kong. He travels whenever he can, for business or for fun. Yves is an olfactory designer who likes to say that he never studied photography and never opened a book in the field.
E-mail : yvesb@rocketmail.com
Tél. : +852 9366 3774 (Hong Kong).

→→ Willy Cabourdin

Né en 1973, Willy est peintre et graphiste. Formé à l'EPSAA, il travaille depuis en free-lance pour la presse, l'édition et la communication. En parallèle, il poursuit une activité artistique et prépare un livre d'artiste.
Born in 1973, Willy is a painter and a graphic designer. Trained at EPSAA, he works as a free-lance for press, publishers and communication firms. In addition he is involved in artistic activities and he is preparing an art book.
E-mail : misskathyx@gmail.com

→→ Tim Desgraupes

Né en 1981, après avoir étudié la photographie, il devient assistant du photographe Serge Privat. Iconographe à Hémisphères Images puis à l'agence LDM, il part en Inde du Nord plusieurs mois et réalise la série « Tchelo Hindustan ». Il travaille actuellement sur le projet photographique « Veine », une marche de Cabo Fistera en Espagne jusqu'au cap Tendouan, à Shanghai.
Born in 1981, he studied photography before becoming assistant to photographer Serge Privat. Iconographer for Hemisphères Images and lately at the LDM agency, he spends several months in North India carrying out the series «Tchelo Hindustan». He is currently working on the photographic project «Veine», a walk between Cabo Fistera in Spain and Tendouan Cape at Shanghai.
E-mail : timdesgraupes@yahoo.fr
Tél. : +33 (0)5 49 93 52 31

→→ Anne-Julie Esparceil et Yann Jaffres

Anne-Julie (née en 1974) est secrétaire d'édition, et Yann (né en 1973), est restaurateur à Paris. Tous deux ont plusieurs fois séjourné en Inde (ensemble et séparément) entre 1997 et 2000, dans le cadre de leurs études d'hindi et d'ethnologie. À la suite de l'un de ses voyages, Anne-Julie a réalisé une étude sur les peintures du Mithila.
Anne-Julie (born in 1974) is a publishing secretary and Yann (born in 1973) is a restaurant owner in Paris. Both of them have been to India several times (together or separately) between 1997 and 2000, for the purpose of Hindi and ethnology studies. Back from one of these trips Anne-Julie carried out a study on Mithila paintings.
E-mail : annejulie2000@yahoo.fr
E-mail : yjaffres@hotmail.com

→→ Messbass

Née le 20 juillet 1975, elle est artisan de peluches et accessoires « Tonkipu ». Né le 22 avril 1976, il est directeur artistique en indépendant. Ils partent à deux reprises en Inde, et attendent que leurs deux fistons, Marius et Oskar, grandissent un peu, pour faire le tour du monde avec eux.
Born on the 20th of July 1975 she is designer of soft toys «Tonkipu». Born on the 22nd of April 1976, he is an independent art director. Both of them have travelled twice to India and wait until their two sons grow a little older for travelling with them around the world.
E-mail : messbass@wanadoo.fr
Tél. : +33 (0)1 69 52 24 20
et +33 (0)6 85 74 40 90

→→ Isabelle Meyniel et Bruno Valli

Nés à Paris en 1960, Isabelle, rédactrice dans une banque, et Bruno, technicien informatique, partagent leur vie et leurs voyages depuis plus de 20 ans. Amateurs et autodidactes, ils voient dans la photographie un moyen d'entrer en contact avec les personnes qu'ils rencontrent, en plus de partager des souvenirs avec leurs amis. L'Inde s'est maintenant imposée comme une destination privilégiée, le lieu de tous les possibles, où ils retournent régulièrement. Isabelle apprend d'ailleurs le tamul depuis quelques mois.
Born in Paris in 1960, Isabelle, who is a bank editor and Bruno who is technician in computers have been living and travelling together for more than 20 years. Being amateur photographers they consider photography a way to get in touch with the people they meet and to share what they have seen with friends. India has become a privileged destination, a place where all dreams become true. They go back there regularly and Isabelle has started learning Tamul.
E-mail : adenar@club-internet.fr

→→ Julie Pesesse

Née à Bruxelles en 1973, elle a étudié les Beaux-Arts à l'Institut des Sciences et des Arts de Saint-Lukas. Actuellement responsable de la communication, de la coordination de projets et des reportages photos pour la Fédération Horeca, à Bruxelles, Julie se consacre à la photographie depuis 1992. Les photos ici présentées sont issues

du projet « Jai Jinendra », livre écrit sur la base des carnets de voyages rédigés lors de ses séjours en Inde. Born in Brussels in 1973, she studied art at the Institut des Sciences et des Arts de Saint-Lukas. She is now in charge of communication, project coordination and illustrated reports at the Federation Horeca in Brussels. She has been involved in photography since 1992. The pictures presented here belong to the work «Jai Jinendra», a book which assembles the travel notes that she wrote when travelling in India.

Site web : www.pesesse.com
E-mail : julie@pesesse.com
Tél. : +32 477 81 90 82
Adresse : 3 bte 4, Remparts des Moines
1000 Bruxelles - Belgique.

→→Marie-Claude Réau

Marie-Claude Réau est née à Paris un jour de Saint Valentin entre 1960 et 1970... Elle a traîné ses guêtres sur les bancs de la Sorbonne. Puis elle est partie vivre au Mexique à 22 ans, et depuis n'a plus cessé de voyager. Quand elle n'occupe pas son poste de journaliste à Lolie, elle parcourt le monde à pied, à cheval, à ski... sous la mer, sur les sommets. Elle a parcouru plus d'une vingtaine de pays à ce jour, sans oublier son appareil photo ! Marie-Claude Réau was born on Valentine's Day somewhere between 1960-70. She studied at the Sorbonne before leaving for Mexico at 22 and since hasn't stopped travelling. When she's not preoccupied by her position as a journalist at Lolie, she travels the world on foot, horseback, on skis, under water, on mountains tops. She has been traversing several countries, without forgetting her camera!

E-mail : mcr@laposte.net / Paris XVII°

→→ Jacques Tournebize

Réalisateur, conteur et photographe né en 1952 à Paris, il vit depuis 1979 au fin fond du Lot. Deux réalisations sur Champollion, l'histoire de l'écriture et un conte tourné en partie dans le désert tunisien ont été le prétexte d'une dizaine de voyages au Proche-Orient et au Maghreb. La rencontre d'un ami, féru de la civilisation indienne, lui a permis d'aller visiter deux fois l'Inde du Sud. Film director, storyteller and photographer he was born in Paris in 1952. He has been living in the depth of the Lot region since 1979. For the purpose of two of his works, one on Champollion, a history of writing, and a tale filmed partly in the Tunisian desert, he has travelled several times in the Near East and the Maghreb. Meeting with a friend keen on Indian civilization led him to travel twice in South India.

E-mail : jacques.tournebize@wanadoo.fr
Tél. : +33 (0)5 65 40 50 66
et +33 (0)6 81 70 38 26

→→ Rabah Zanoun

Né en 1968, Rabah est journaliste et réalisateur. Il vit à Paris depuis une dizaine d'années et vient de terminer un documentaire sur les 50 ans de l'indépendance du Maroc. Véritable amoureux de l'Orient et de ses charmes, attentif aux personnes et à leurs modes de vie, il a vécu en Inde un vrai choc esthétique. Born in 1968, Rabah is journalist and film director. He has been living in Paris for the last ten years and has just completed a documentary film on 50 years of independence of Morocco. Being in love with and enchanted by Orient, sensitive to people and the way they live, he has experienced in India a true aesthetic shock.

E-mail : rabah.zanoun@free.fr
Tél. : +33 (0)1 43 58 33 17
et +33 (0)6 13 07 96 29

Dans la même collection / In the same collection

Chine / China

Afrique / Africa

Les prochains titres / Up coming titles

Maghreb / Maghreb

Océanie / Oceania

Mexique / Mexico

Brésil / Brazil

Scandinavie / Scandinavia

Japon / Japan

Amérique du Nord / North America

Thaïlande / Thaïland

Russie / Russia

Égypte / Egypt

...

Si vous êtes intéressés ou si vous désirez participer aux prochains titres de Kharaktêr, n'hésitez-pas à nous contacter, par e-mail : kharakter@gmail.com ou bien utilisez le coupon réponse ci-joint et envoyez-le à l'adresse suivante : Éditions TERRAIL, Projet Kharaktêr, 28, rue de Sévigné, 75004 PARIS.

If you are interested or would like to participate in our up-coming Kharaktêr titles, do not hesitate to contact us either by e-mail at: kharakter@gmail.com, or use the attached response form and sent to the following adress: Éditions TERRAIL - Projet Kharaktêr, 28, rue de Sévigné, 75004 PARIS, France.

Achevé d'imprimer sur les presses du Groupe Horizon, Gémenos, France, en mars 2006 N° d'impression : 0511-244

Printed by Horizon Group, Gémenos, France, March 2006 Printing number : 0511-244

Nom / Family name:

Prénom / First name:

Adresse / Address:

Couriel / E-mail:

Tél. / Phone number:

Profession / Profession:

Les pays où vous avez voyagé / Countries where you travelled:

Support / Support: ☐ Négatifs / Negatives

☐ Numérique / Digital

☐ Tirages / Prints

☐ Ektas / Slides

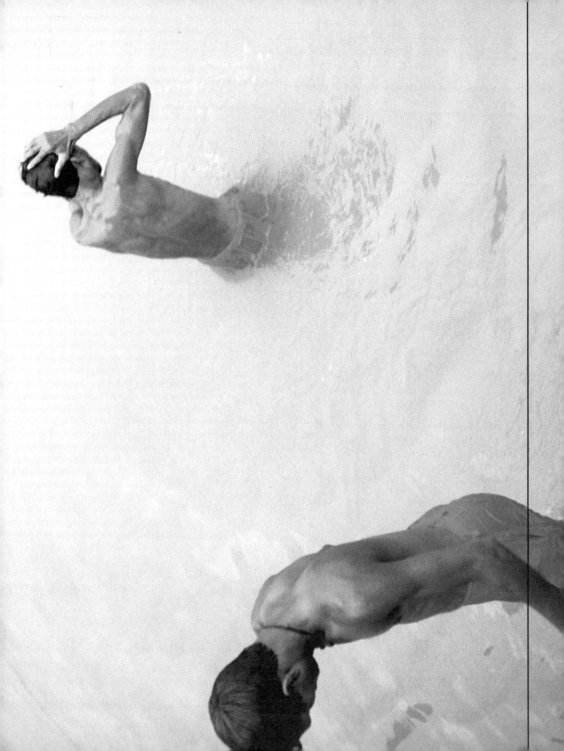